極簡露營．背包旅行．戶外車泊
心向山林慢生活

撫慰 露營的

文字、攝影　生活冒險家

翻譯　簡郁璇

我們是
生活冒險家

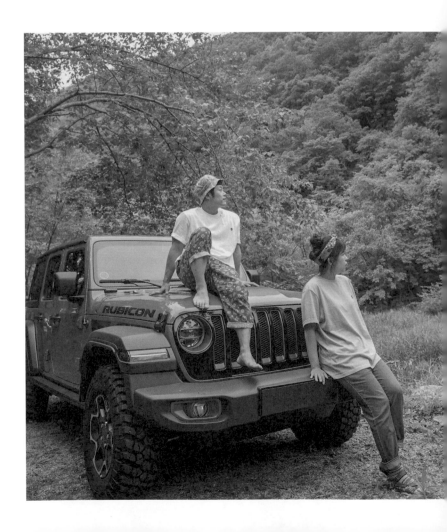

我們夫妻倆是「生活冒險家」。總在日常與旅行中來去穿梭，為了能方便隨時上路，因此只攜帶最簡便的家當過生活。我們當起了背包客，揹著只能裝進一個背包份量的行李出發，與大自然相遇。一開始我們會四處掛著多餘的行李，甚至用手提，但幾次下來，逐漸掌握到了要領。除非是非帶不可的行李，否則就不會裝進背包了。換句話說，我們體認到「帶上最少的行李便足夠了」。在都市裡，不論想取得哪種物品都非常地便利，但也讓人在無形中產生依賴，因此在大自然中，匱乏反而能降低物慾。置身於路過卻不留痕跡的大自然時光，完全不需要多餘的行李。

　　每次都能欣賞不一樣的風景，在不同的山林中搭起小小的房子，駐足於大自然的露營。對我們而言，露營是一種朝向大自然更近一步的方法。在山林的一天是喜悅的，雖然單純而緩慢，卻能發現微小的幸福。吊床在柔和微風中輕輕搖曳，篝火啪噠啪噠地燃燒著，在層層交疊的樹蔭下，午後睏意彷彿會跟著襲來似的，山林中充滿了季節的色彩。僅僅在山林中停留一天，就能將置身都市時空虛的心靈填滿，清空淤積多時的壓力。在大自然中度過的一天，告訴我們要活得更單純，也讓我們

的雙手握滿了再次跳入都市的勇氣。

　　或許正因如此，即便回到都市之後，我們依然能靠著在山林度過的一天所帶來的力量支撐下去。一開始雖是硬撐著，但後來慢慢地，也接受了待在都市的時光。正因為都市的時光有點冷酷、讓人有些透不過氣，所以山林的一天才顯得更加甜美。如此轉念一想，即便在都市的日常也能找到樂趣，明白就算不必刻意跑到遠方，也能時時在我們身旁找到瑣碎的幸福，處處都藏著大大小小的冒險。

　　我們在日常與旅行中進行著大大小小的冒險，由先生負責掌鏡攝影，太太將詞彙與字句匯集成文章。我們以彼此相似卻又有些不同的方式描繪冒險，因此即便經歷同樣的瞬間，有時卻很奇妙地會產生不同的感覺。我們理解彼此不可能全然地相同，因此總是尊重對方喜愛的時光，並欣然共同參與。因為無論是颱風下雨，我們隨時都準備好迎接冒險的時刻，因為無論何時，我們都有堅實可靠的彼此，因此今天也只帶了一個輕便背包的行李，熟練地繫緊運動鞋的鞋帶。

　　明天，又會有什麼樣的冒險在等著我們呢？

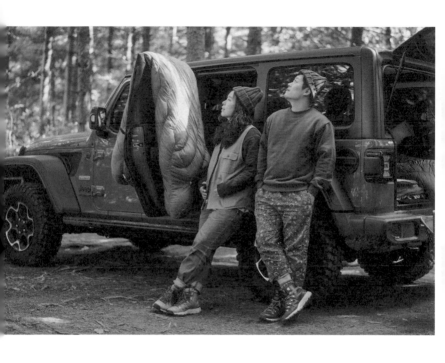

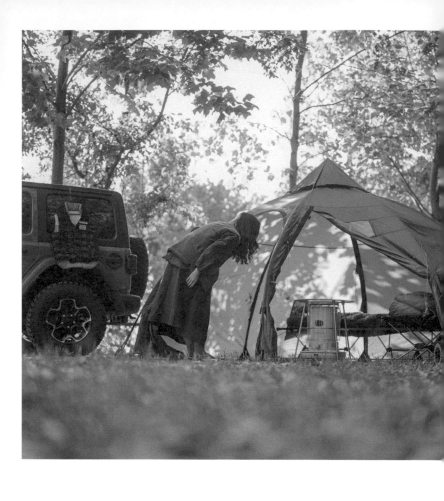

露營時，每個人都有各自得完成的工作。
我們彼此都盡力協助對方，合力打造出露營的風景，
也從各自負責的工作中，為內心帶來了安定感。

大人的
扮家家酒
———

　　動手搭建房子，露營也就宣告開始了。包括帳篷的門要朝向哪邊，廚房要安置在哪個角落，我們得以親自規劃並打造出將待上一天或兩天的空間。每次的露營，在搭建房子或打理家務時，偶爾會想起兒時玩扮家家酒的記憶。一天的家與生活，都由自己親手打造。這個似曾相似的扮家家酒回憶，偶爾會讓我覺得彷彿再次變回了孩子，變回那個還不懂得複雜算計、透明而單純的孩子。

兩人合力搭起帳篷，先由老公手持槌子，鏘鏘鏘地敲個幾下，將帳篷固定在地面上，接著輪到我進入帳篷，開始打點一切──規劃出睡覺的空間和擺放行李的空間，將裝備逐一安置，讓這個只住上一天的「家」具體成形。從搭帳篷開始、搬運裝備、布置帳篷內部到生火，做著大大小小的工作，一天轉眼間就過去了。露營時，每個人都有各自得做的事，我們彼此都盡力協助對方，打造一隅露營風景。也從各自負責的工作中，為內心帶來了安定感。也許在外人眼中會覺得明明是來休息的，卻很諷刺地一直在忙著做些什麼，但露營時做的工作是單純而零碎的，和在都市時截然不同。這邊做一點，那邊做一點，在不知不覺中，心情也輕盈、明亮了起來。

　　我們會在去撿拾生火用的樹枝時，巧遇自然的季節色彩，會因為恰好察覺紅松鼠在樹梢上奔走，而暫時抬頭仰望天空，也會在放空腦袋之後，把撿來的樹枝折成一段段的過程中，同時排空全身上下的都市殘渣。在都市時，你我的肢體鮮少活動，視線總是固定在方形的視窗，並且被疲勞感淹沒。正當我們持續被囚禁在手機、電腦、電視裡頭，只顧著凝視那個世界的同時，渾然未覺的季節與大自然，全都在這裡。

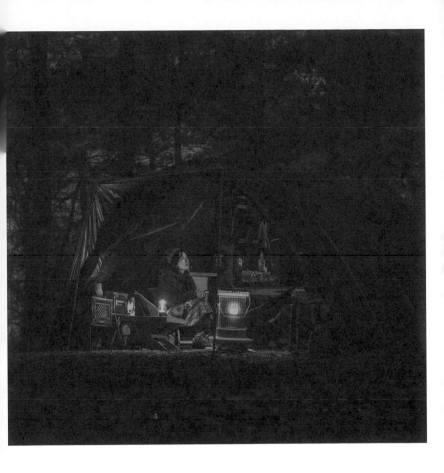

　　暫時擺脫日常，即便肢體需要勤快些，即便必須承
受些許不便，卻能感受到不斷從事輕微勞動帶來的單純
快樂。讓我們懷抱珍惜的心情重返日常，把日子過得更
充實飽滿，這不就是露營的魔法嗎？

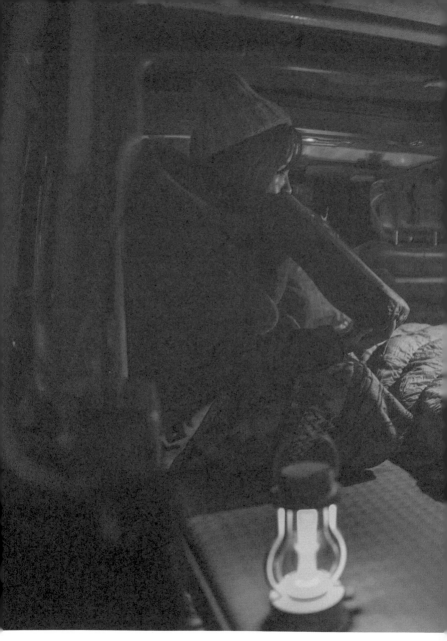

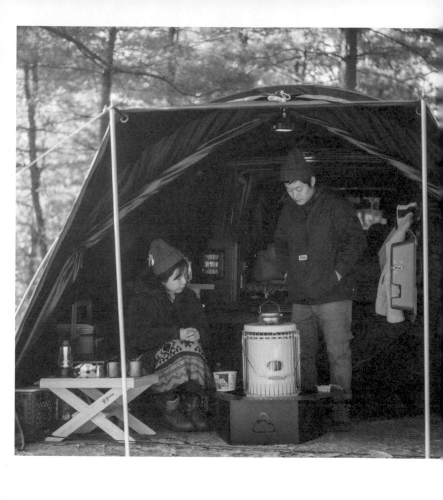

只帶上最少的行李，就算不必搭建帳篷，

也能在任何地方以車為床的戶外車泊，

相較於露營，別有一番風情。

在車上吃飯、
休息與睡覺，
戶外車泊
——

　　從事戶外活動時，車子需經常扮演了單純做為交通工具以外的角色。儘管在都市時，車子忠實地擔任著移動的工具，但在露營時，卻經常成了我們可靠的庇護所（Shelter：無論天氣好壞、颱風下雨，都能讓人舒適休息的歇腳處）。想到僅以薄薄一層布為屋頂的帳篷，總覺得待在堅固的車子內更讓人安心，而且不必搭帳篷也不必走路，只要找個適當的地點泊車就行了。像這種在車上就寢，而不是睡在帳篷的形式稱為「車泊」。它的特點在於簡便，能將與他人的接觸降至最低，不需要太多裝備就能享受樂趣。想去哪裡就去哪

裡，可以安全地待在自己的車內休息，只要有車子，即刻就能啟程，這就是車泊。

仔細想想，我們從以前就有過車泊的經驗了。因為當必須長程駕駛時，我們經常會將駕駛座和副駕駛座往後調整，直接躺下來打盹，小時候我也會把爸爸的廂型車後座往後折，在上頭鋪涼蓆睡覺。離開車水馬龍的高速公路，在休息站停好車後，短暫打盹的時光是如此香甜，但沒想到現在我們連睡袋都帶上，享受起能好好睡覺的車泊了。這麼說來，也許我們從小就具備了旅人的特質呢。

從在車上簡單睡個覺的隱身車泊[1]、擺設桌椅等簡單設備的極簡車泊，到車尾帳篷與後車箱相連，使空間更寬敞的車泊露營等，有著各式各樣的形式，其中我們主要選擇隱身車泊或極簡車泊。之所以會在露營與車泊的選項中挑選後者，最大的原因就是「簡便」。

只帶上最少的行李，就算不必搭帳篷，也能在任何地方以車為床的車泊，相較於露營，別有一番風情。最重要的是，對於追求最精簡裝備的我們來說，車泊成了

1　隱身車泊：由於人只在車內睡覺，睡醒後就動身到他處，從車子的外觀看不出裡面有人，因此使用隱身（stealth）這個說法。

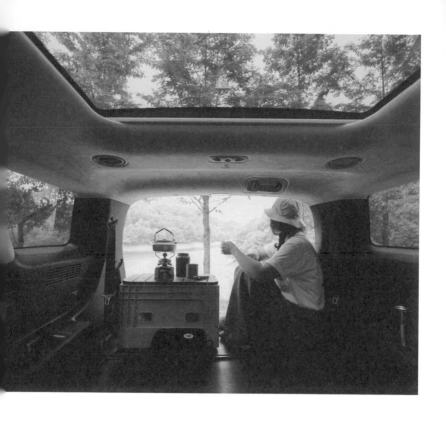

超越簡便的替代方案,就算露營的行李只有背包與墊子,對車泊來說也已經足夠了。食物只要在附近餐廳解決或外帶就行了,就連烹煮用具也不需要。偶爾,我們也會多帶上一點行李,來一場極簡車泊之旅。我們會帶上桌椅與烹調用具,驅車前往露營場,但不需要搭帳篷,而是直接睡在車上就行了。即便車內只掛上小小的道具或燈飾,也能轉換到露營模式,而這即是極簡露營

的樂趣。就算突然下起暴雨也無妨，因為車頂很堅固、車內也很舒適，所以待在裡頭很讓人安心。而且，雖然每輛車的尺寸都有些許不同，但一般的休旅車可以將兩排座位放平，如果再把伸腿空間填滿，要躺下就不成問題；若是在上頭鋪上柔軟的墊子，躺起來就更舒適愜意了。

躺在車內時，會產生一種彷彿抵達專屬於我們的宇宙、躺在小閣樓般的溫馨感。當我們以比平時更早的時間躺臥，在睡前呢喃細語，就像是在說什麼祕密的悄悄話似的。我很喜歡這種帶著期待與悸動入睡的感覺。到了明天早晨，眼前又會展開什麼樣的風景呢？

過去我們曾到露營場以外的地方車泊露營。那個地點原本就以車泊著名，因此可以看到許多人在各式各樣的車子內享受「屬於自己的車泊」。風格形形色色，但和親朋好友享受簡樸樂趣的情景讓人印象深刻。大家都以各自的方式與珍貴的人們共度時光，光是這樣，不覺得看起來就非常愉快愜意嗎？

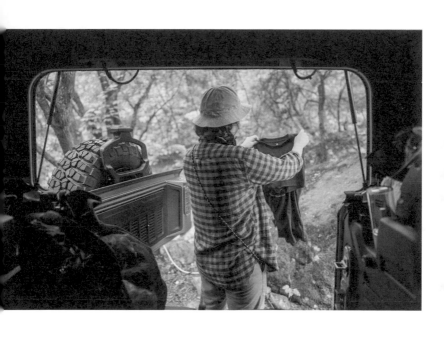

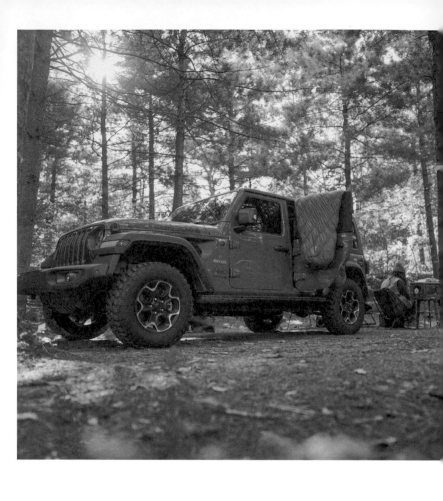

置身層層綠蔭之下所搭建的森林小屋，

今天不管做什麼都很棒。

因為此時正是對自己、

對我們給予無限寬容的時刻——週末。

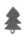

山林中的
車泊露營

露營的資歷越久，擁有的裝備也越多，但看到新玩意時，還是免不了心動不已。不過，在入手新裝備之前，檢視現有的裝備，思考並想像它們是否有其他用途的過程也很好玩。因為添加使用者的創意，賦予全新的意義，並親自去嘗試，這又能為露營帶來另一種樂趣。話說回來，我們好像從以前就一直在做一些小實驗了，像是把三個涼棚銜接起來，打造讓所有人都能歇腳的空間，或是把鋪在帳篷底下的防水地布拿來當涼棚使用等，發揮看似有些無厘頭的點子也很有意思。

這次，我們決定嘗試車泊露營的新方法。這是因為天氣逐漸轉涼了，需要能與後車箱銜接的車泊帳篷，但我們卻苦尋不著滿意的產品。如果善用現有的露營裝備，就算沒辦法十全十美，應該也能做出很有趣的擺設吧？我們手邊擁有的裝備猶如目錄般在腦袋中一一攤開來，這時正好想到有個合適的物件。儘管腦中尚未描繪出明確的畫面，但我們決定先把裝備帶過去試試看。就算不完美也不打緊，因為條件再差的狀況都曾遇過，當時也玩得很盡興。我們已經開始對週末的家滿懷期待了。

　　引頸期盼的週末，我們就像去郊遊的孩子似的，一大早就四處奔波，前往位於山林中的露營場。說來也真神奇，前一晚的疲累感明明還沒完全褪去，可是每次出發時，內心卻總是興奮難抑。

　　今天我們走的是在車上就寢、在庇護所帳篷休息的極簡車泊路線。露營是從找到搭帳篷的地點才開始，車泊則是從停好車那一刻便開始了。包括後車廂要朝哪個方向、是否要側著停、庇護所帳篷要從哪裡銜接等，有無數個畫面在我們的腦中浮現、消失。經過分享各自的想法並添加意見的過程，一日之家的位置和型態也跟著

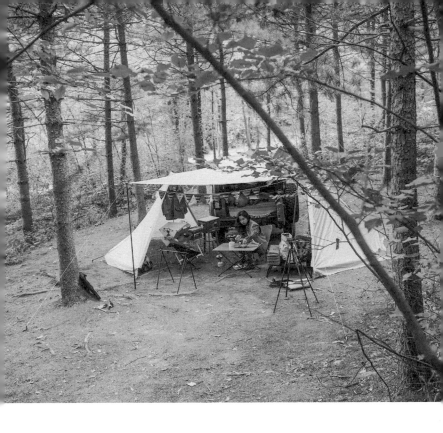

拍板定案了。

　　關鍵在於如何善用這次帶來的裝備。因為它不是車泊專用的，所以包括能不能打造出理想的外觀、能否確實接合等，每個環節都充滿著不確定性，不過分享彼此的意見，一起打造新畫面的過程本身就很有趣。假使真的不行，今天就簡單地睡在車上就好了，所以也沒什麼壓力。可能是因為沒有抱著太高的期待，所以即便只是

25

一件很小的事也會樂在其中、充滿感謝。腦中描繪的各種畫面並未變成空想，還有能忙碌地從事各種微勞動，這些就很讓人心滿意足了。

這裡忙忙、那裡忙忙，倒也看起來滿像樣的。雖然沒有銜接得很完美，但也夠用上一天了。明白並接受了這一切的剛好，就和午後適時灑下的和煦陽光一樣自然。置身層層綠蔭之下所搭建的森林小屋，看是要睡個午覺、吃點心，或者什麼都不做都可以。今天不管做什麼都很棒，因為此時正是對自己、對我們給予無限寬容的時刻——週末。

燃起小火，分享日常奔波片段的露營之夜，在各自的世界中所吞嚥下的疲憊，也彷彿在這溫柔多情的夜晚融化似的，隱隱約約地消失了。儘管夜晚空氣中透出的寒意要比想像中更刺人，儘管做工粗糙，但多虧了這個與車子相連的庇護所帳篷，我們才得以擁有溫暖的休憩時光；多虧了午後一陣如無頭蒼蠅般的辛勤勞動，這個山林之夜很溫馨，讓人心頭暖呼呼的，而這個如以往一樣的露營日，也有了屬於自己的氣息。

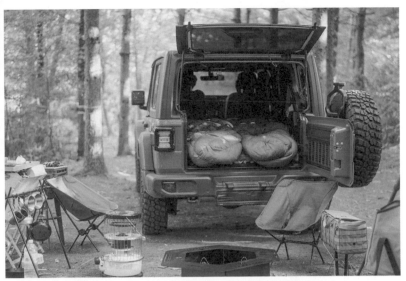

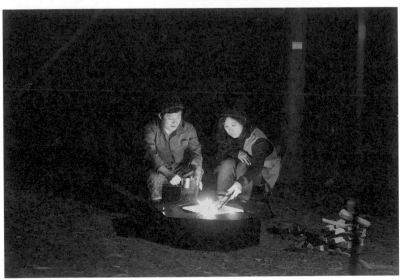

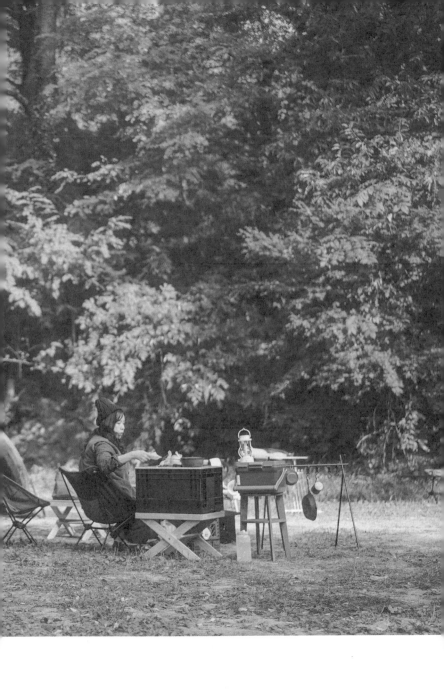

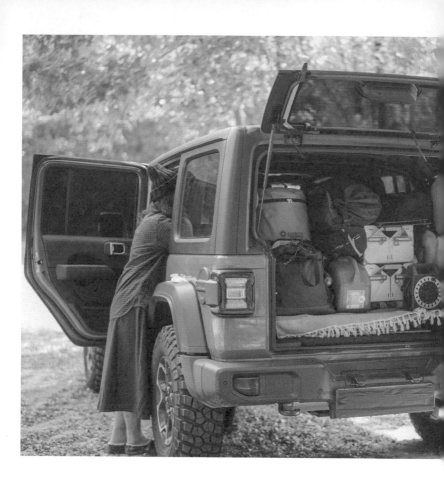

要是將一週切分成一半來看，

星期四確實是更靠近周末。

是啊，此時的心思會飛去露營也是很正常嘛。

我們的露營
早在星期四便開始了

———

從每週收拾背包上山下海，總是毫不停歇地出發前往某處，一直到配合節奏啟程的現在，仔細想想，從初次露營至今也快十年了。無論是什麼事，要是都已經做了十年左右，就算再怎麼喜歡，也不可能每次都令人充滿興奮，而是會逐漸轉變為另一種熟悉的樂趣。特別是露營，每次要帶的行李、做的事都差不多，也就更是如此了。

雖然話是這麼說，但說來也奇怪，直到現在每次整理行李時，我們依舊會期待不已，心臟撲通跳個不停。關於這次的旅程，雖然每次都很相似，但本週末

31

的露營仍會有些許不同，因此我總帶著期待，從星期四就開始引頸期盼。

星期一與星期二還留有上週末露營的餘韻，但星期三就有點難界定了。若是還緊抓著上週末不放，似乎有些誇張，但要開始替這個週末做準備，又覺得為時過早。不過，星期四可就不同了。要是將一週切分成一半來看時，星期四確實是比較靠近週末。是啊，此時的心思飛去露營也很正常嘛。

其實我不是會在露營時準備許多料理的那種類型，但每次還是會苦惱要做什麼樣的菜色。這次要不要準備豪華的大餐？我考慮著各種菜單，試著在腦中描繪畫面，接著到市場或超市巡了一圈，最後又選擇以最精簡的食材來做料理。雖然各種想像峰迴路轉，到頭來還是走回原路，但充斥腦袋的想像本身就是一種讓人極為愉悅與興奮的體驗。因為光是如此，就已讓我覺得幸福到不行。就算每次都會選擇差不多的菜單，帶上差不多的行李，但我的心，已經緩緩飄向了幸福的露營時光。

於是，我必須在星期三這天極度認真地卯起來工作，而且也這麼執行著。因為我知道，從星期四開始，我就會不受控制地期待起週末，期待我們的小小冒險，

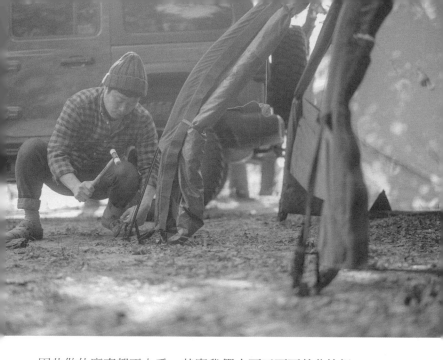

因此做什麼事都不上手。其實我們大可三兩下就收拾好行李，因為我們都有固定的裝備或菜單，但沒有選擇這麼做的理由，是因為這不只是單純的打包行李。在收拾每項裝備時，我的腦中會浮現露營的瞬間，而這時的我，彷彿已經踏入露營的某個場景似的，內心變得無比寬容，而我很喜歡那樣的自己。假如星期五必須兼顧現實考量收拾行李，那麼星期四就可以稍微天馬行空一點。這次要不要來點不一樣的？要不要帶上這個？不然這樣試試看？我會帶著這樣的念頭在心中開始收拾第一次的行李。就算到了星期五最後的打包行李時覺得「算

了，還是拿掉吧」，也會等到那時再重新做出判斷。

　　星期四的行李，是在打包符合實際考量的行李之前，能做些甜美想像的行李。哪怕隔天就必須捨棄，但至少能以稍微從容的眼光想像露營的瞬間，這即是星期四所餽贈的禮物。這些瞬間是如此珍貴，讓我捨不得一次就用罄。為了能久久品嘗這甜美的瞬間，我希望可以一點一點地，將它分給星期四與星期五的我。

　　如同制定旅行計畫時，旅行就已經啟程，我們的露營也從星期四就開始了。就算每次都帶上相同的行李，前往同一個地方，興奮感都會有些微差異，並帶來耳目一新的感受。但願這份一如既往的心情，能長長久久。

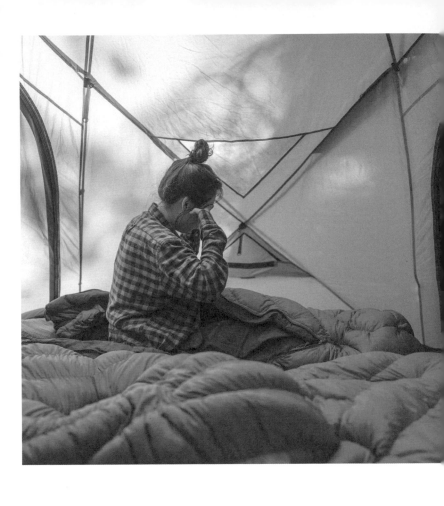

躺在大白天的吊床上，
就會覺得自己彷彿被樹木溫暖地摟抱在懷裡。

在戶外
卻反倒睡得更加香甜
———

　　待在帳篷內時，外頭傳來的風吹草動，聽起來都會
格外清楚。即便只是細微的窸窣聲，只要人待在帳篷
內，就會不由自主地豎起耳朵傾聽。因為我們多半是在
露營場露營，所以是不會有太大的威脅感，只是聽到周
圍清晰的聲音，感官確實會比平時更敏感。不過，進到
睡袋之後就不一樣了。前一刻還豎起雷達偵測周圍的
動靜，但只要鑽進溫暖的睡袋，讓身體躺平之後，經常
連道聲晚安都來不及，就已經瞬間跌入了夢鄉。一方面
也是因為我們使用的是能拉到頭頂的木乃伊型睡袋，
所以只要把身體包進去之後，就會覺得非常放鬆舒適。

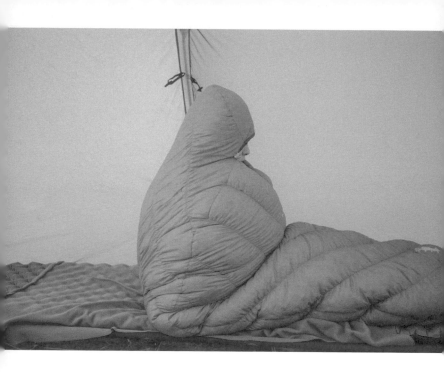

　　冬天時，無論是再厚的睡袋，剛鑽進去時，睡袋內都會
充滿冰涼的空氣，因此進去前先丟一兩個熱呼呼的暖暖包，
讓睡袋內的溫度升高。要是身體躺進熱呼呼的睡袋內，只把
頭探出來的話，就能體驗到臉部接觸到冰涼空氣，身體卻很
溫暖的奇妙感覺。一個暖暖包放在腳邊，一個放在身體上

方，它們的溫度就會與體溫慢慢融合，睡袋內也跟著變得暖烘烘。不過，由於臉部依然還很冰涼，所以會覺得頭部和身體彷彿處於不同的季節似的，就好像只有臉部來到了冬天？這時，只要快速地埋進睡袋內再探頭出來，感覺就會好一點。露營時，總會覺得一天的時間過得非常充實，所以會比平時早一點入睡。明明是在都市時還稱得上是傍晚的九點、十點，此時卻開始慢慢有了倦意。換作是平時，總要等到十二點過後很久才能入睡，所以我對於置身於大自然的自己感到很陌生。甚至是有多早入睡，就有多早起床。就算不另外設定鬧鈴，當天亮時，也會自然地比鬧鈴更早睜開眼睛。對於平時早上很喜歡賴床的自己來說，這種情況真的很難以置信。因為在都市中的我，是個就算連續設定好幾個鬧鈴，也會把它們逐一關掉，並再次入睡的勤奮瞌睡蟲。日出而作，日落而息，因為身處大自然之中，所以轉變也來得如此自然，這點依然令自己感到神奇不已。

搭好帳篷，安置好基本擺設，接下來就是無所事事的自由時間，也是我最喜歡的時候。因為在這段時間，我們可以無拘無束地各自做想做的事。這是一段無論做

什麼都好，什麼都不做也可以，用任何形式度過都很棒
的自在時光。我將這段時間稱為「微漂浮時刻」。有人
在附近散步，有人在吃點心，也有人在拍照。在這段微
漂浮時刻，我幾乎不會做任何事，不然就是拿來睡午
覺。在都市時自己並不常睡午覺，反而因為早上容易賴
床，碰到想睡的時候就會一次睡個夠，但我並不是白天
會打盹的類型。反而還是個睡覺時對光線很敏感，要是

周圍很亮的話就會醒過來的人，但來露營時，只要隨意拿頂帽子遮住雙眼，躺在行軍床或睡袋上頭，睏意就會迅速襲來，這點真的很神奇。夏天時，我也滿喜歡在吊床上的午睡時光。躺在大白天的吊床上，就會覺得自己彷彿被樹木溫暖地摟抱在懷裡，也有種飄浮在空中的感覺，有時則像躺在雲端般溫暖舒適。該怎麼形容這種感覺呢？就像腦中沒有任何念頭，只是全然放空地飄浮在空中，因此即使只有短短幾分鐘，感覺卻很漫長而甜美。

　　我也曾想過，短暫的露營時光，只用來睡覺太可惜了，但有時睡上一場比在家時更香甜的好覺之後，思緒都會變得更加清晰。體認到這點之後，不禁覺得在大自然的懷抱中入睡，就像是在補充能量似的。我彷彿洗了個澡、睡了個好覺，整個人都清爽了起來。

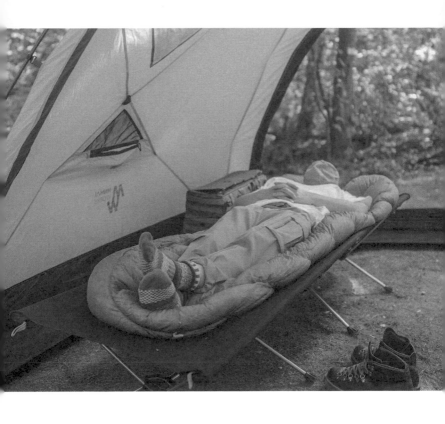

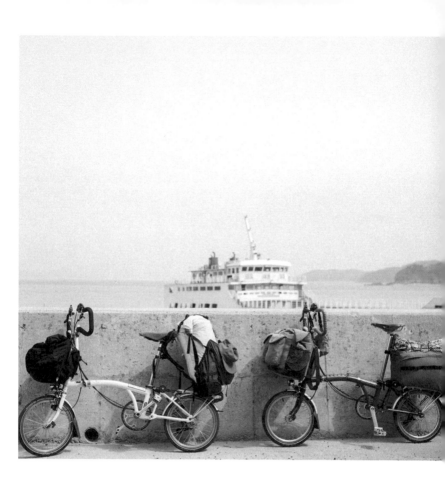

這是獻給努力奔馳的自己的一點餘裕。

我很喜歡大家一同前來，卻享受著各自時光的此刻。

偶而，我們也需要這種什麼都不做的自由。

早春的
自行車露營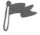

———

　　格外忙個不停的星期五，直到深夜十一點才總算回到家了。今天真的讓人累壞了，而明早我們計劃了BROMPTON折疊自行車露營（以下簡稱自行車露營）行程，卻到現在都還沒整理背包。天氣預報也讓我們放心不下。週末，全國有雨。對自行車露營來說，下雨是最致命的消息，而且雪上加霜的是，晚餐似乎讓我吃壞了肚子。眼見每件事都在阻礙我們，但我們仍義無反顧地出發了，因為比起不去的理由，想出發的心情更加強烈上許多。

經過多次啟程與歸來，如今我們有了無論面臨何種狀況，都能駕輕就熟地從容應對。一旦感到煩躁就沒完沒了，如果能以正面心態接受，何處不是路呢。但願眼前的旅程只有樂趣，別到了這裡，還讓自己緊皺著眉頭。帶著這樣的念頭，就會發現即便只是小到不能再小的幸運，也會像個孩子般雀躍不已。舉例來說，就像是出發前好不容易趕上搭船時間，又或者是偶然走進島上餐廳，聽著享受陽光的貓咪悠閒地打起呼嚕等，那種讓人忍不住揚起微笑的喜悅。

我們在平時不曾造訪、名稱充滿陌生的車站下了車，和熟悉的好友們來場久違的自行車露營。雖然距離城市並不算太遠，但看到周圍的風景，卻彷彿是遠道而來似的，讓人忍不住興奮起來。抵達碼頭後，我們將各自的自行車放到渡船上，一行人跨越了海洋。面對海鷗的迎接、大海的氣息，昨夜的疲倦頓時消失得無影無蹤。我們輪番在上坡與下坡之間奔馳，最後抵達了我們與自行車將待上一天的海水浴場。沙灘，有細沙與海風迎接我們到來的海邊總令人心動不已。大夥各自搭好今天要住的家，把辛苦一天的自行車仔細收好，停放在帳篷旁。不分你我，大家好久沒這樣熱情洋溢地奔馳了。

　　從一大早就開始奔波的今天，有人在閉目養神，有人在附近散步，有人窩在帳篷的睡袋裡發懶，有人則是坐了下來，望著大海發呆。這是我們獻給努力奔馳的自己的一點餘裕，我很喜歡眾人一同前來，卻享受各自時光的此刻。偶而，我們也需要這種什麼都不做的自由。

　　露營的夜晚，大家圍坐在一起，一邊分享食物，一邊親暱地聊著天。不知從哪一刻開始，我們慢慢地不再喝酒，而是分著熱茶或咖啡啜飲。暖意擴散至全身，就連心也跟著慵懶起來，我們豎起耳朵，傾聽彼此低語訴說的故事。

隔天，我們如往常一樣將周圍收拾乾淨，不留下任何痕跡，接著踏上歸途。放眼望去，原來的下坡路變成了上坡路，而原本的上坡路則成了下坡路。對自行車騎士來說，地形總是如此剛正不阿，若是去程的時候吃盡苦頭，回程的時候就輕鬆無比，但若是去程很逍遙，回程就會氣喘吁吁。下坡路時的暢快感，上坡路的辛苦吃力，體現了一體兩面的公正性。因為前後都裝載了露營的行李，只覺得踏板踩起來要比平時沉重許多。這時最好別太勉強自己，如果覺得累了，就適時停下，牽著自行車走，讓自己儲備一些體力。幸虧沒有把體力全部耗盡，因此才能從容地欣賞周遭的風景。就在我們為了上坡路而累得上氣不接下氣時，一台汽車漫不經心地超越了我們。看到那飛嘯而過的速度，就是季節，似乎也來不及多作暫留。

　　幸虧沒有下雨，雖然空氣中帶有些許涼意，但也因為如此，在那一晚，彼此身上的一點溫度都顯得格外珍貴。原本憂心忡忡的一切，也如清澈的沙粒般從指尖溜走了。拜這脾氣陰晴不定的天氣所賜，反而對一切意外充滿感激的露營記憶，似乎會比任何時候都要長長久久。

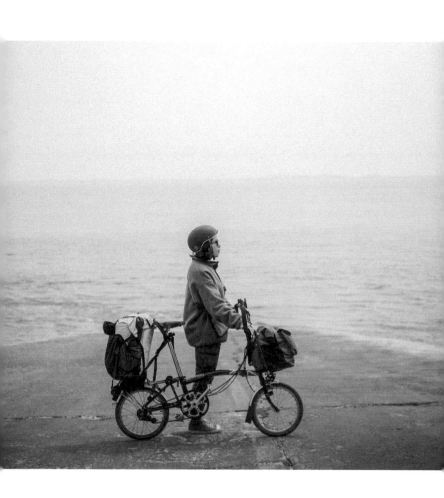

有趣的是，在露營結束的回家路上，
我們渺小卻又偉大的冒險，又這麼再度啟程了。

渺小卻又偉大的冒險
——些許行李便足夠了

——

　　我們幾乎每週末都會來場兩天一夜的小旅行，同時帶上最簡便的行李。週末兩天，從某方面來看可能會覺得很短暫，但儘管體感時間並不算太長，其質地卻非常濃烈。是因為從早到晚都專注在善用時間嗎？又或者是感覺時間在大自然中緩緩走動的緣故呢？有時甚至會覺得，週末時的我們彷彿置身另一個世界。

　　我們最一開始是背包客，所以只帶上能裝進背包的行李。因為是從小規模起步，後來也就養成習慣，無論任何東西都會把它摺成小尺寸，或者只帶上能兼顧兩三種用途的物品。對之前的我來說，旅行的行李

原本指的是放入行李箱的物品，但如果用打包行李箱的習慣拿來整理背包，十次有九次會連半數都裝不進去就滿了。最後我使出了權宜之計，就是把物品摺成小尺寸，減少體積，並盡量善用物品之間的空隙，或者利用背包外的掛鉤，把物品成串掛起來。

不斷重複把東西放入、取出的過程，最終將一個背包的行李都備妥的那天，放在背包內的行李少到讓人不禁懷疑是否能應付生活所需。但就算都已經割捨這麼多了，裝滿背包的行李仍在我跨出每個步伐時，沉重地壓在我的肩頭上，就彷彿那是我人生的重量似的。明明昨晚整理背包時就只放了必要的東西，以為自己真的只放了最少的物品，但每一次我都會忍不住重重地嘆氣，同時心想：「明知承擔不了，卻硬要扛在身上的，何止是背包的行李呢？」

即便是經過精挑細選的最佳露營夥伴，但很奇怪，總有那麼一兩樣東西會讓我們覺得「早知道就不帶了」。也就是說，使用比攜帶的行李更少的物品，就足以應付生活所需了。回家的路上，我們不禁開始反省並下定決心，下次要再輕便一點、要放下更多東西才行。而這段時光，我們稱之為「反省的時間」。我們就這樣

一邊反省著，一邊閒聊有關下次背包行李的話題。

　　該拿掉什麼、該怎麼做才能將行李收納得更有效率，還有該怎麼做才能揹著更小型的行李，以更輕盈、更愉快的心情出發呢？

　　有趣的是，在露營結束的回家路上，我們渺小卻又偉大的冒險，又這麼再度啟程了。

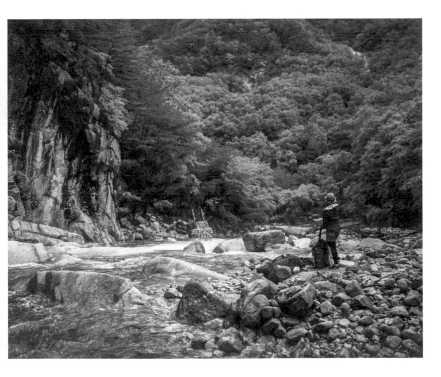

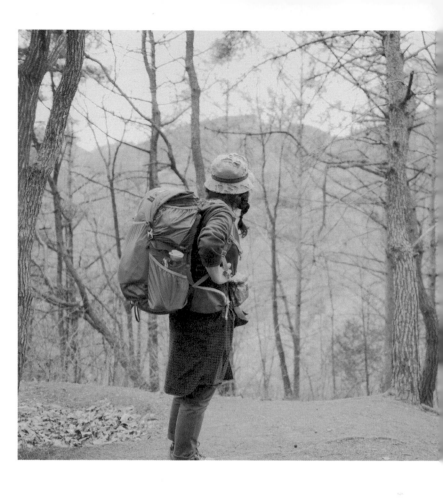

　　昨日上山時看到的花朵和嫩芽，
　　也彷彿出落得更標緻、更有朝氣了。

在季節中
悠閒漫步

————

　　在想輕鬆漫步的季節裡，我們揹上久違的背包出了門。因為難得向山行，所以選了簡單的路線，但碰到低矮的上坡路時，仍不免嘆了口氣。由於體力急遽下降，整個冬天下來經常喘不過氣。驀然，此情此景與初次揹起背包的那天產生了既視感。第一次背包旅行時，總覺得可能會用上，所以就將每樣物品都裝進了背包，最後卻因行李的重量而痛苦不堪，越走就越覺得，壓在自己肩頭上的不是背包的重量，而是貪慾的重量，不由得露出了苦笑。雖然現在要比當時的裝備簡單得多，卻拿體力衰退這件事沒辦法。今年就再

55

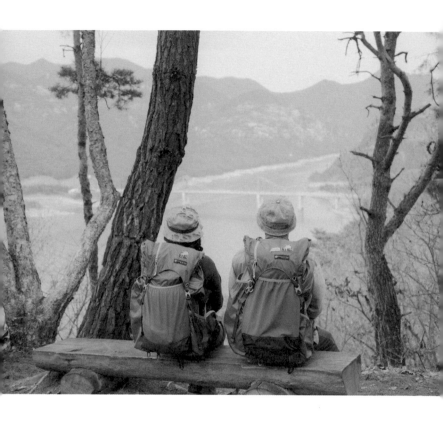

輕便一些吧,我一邊繫好背包,一邊暗自下定決心。

我們坐在瞭望台,以飯糰和水煮雞蛋充當午餐。多虧昨晚勤快地做好準備,今天才能再次提振起精神。悠閒地吃完午餐,稍作歇息,很快的凝結在額頭的汗水也逐漸冷卻,甚至涼風拂過臉頰時,還能感覺到一絲寒意。我們一時都給忘了,這個季節雖然白天烈陽高照,早晚卻還涼颼颼的。雖然有預感夜晚的溫度會更涼,但想到有事先帶上羽絨外套、冬季睡袋和暖暖包,內心便很踏實。

我們計劃隔天要早點撤退,因此決定盡可能找到最下層的位置,張羅我們的露營區。不會再有其他人上山的深夜,我們找到位置之後,開始搭建起帳篷。現在我們才總算能放下沉重的背包,解開行李。把每樣帶來的行李都擺出來一看,明明都是需要用上的東西,可是每次卻還是覺得太多了。其實要說占了最大體積的就是冬季睡袋了,但因為我很怕冷,所以必須時時注意禦寒的問題。也因為必須帶上冬季睡袋、羽絨外套和暖暖包等禦寒用品,所以盡可能減少了其他行李。

背包旅行模式要比極簡露營要再簡單許多,搭起帳篷,把床墊吹鼓之後鋪在地面上,接著鋪上睡袋就完成

了。既不用另外帶椅子，而且把背包上可拆卸的部分拿來當椅墊鋪就行了。在只能帶上最精簡行李的背包旅行中，需要發揮善加利用每項物品的生活小智慧。

　　至於食物，我準備了不必調理，只要簡單煮個水的麵包、咖啡和飯糰等。垃圾盡量減至最少，也只準備了分量剛好夠吃、不會剩下的食物，所以食物的行李一下子減少了許多。下次的背包旅行，我們打算走不帶卡式爐和野營鍋具的無火式（不使用火的調理方式）路線。就像這次一樣，菜單訂為飯糰、水煮雞蛋和晨間咖啡等應該不錯。

　　搭起帳篷，簡單泡了杯咖啡後，轉眼間天色開始暗了下來，空氣也慢慢轉涼。我把收納成一小捆的羽絨外套拿出來穿上，也順手取出暖暖包快速搖了幾下，接著放入口袋，很快的身體便暖和起來。把鬆軟的冬季睡袋攤開之後的小巧帳篷內溫馨得恰到好處，為了明天清晨能早點下山，因此早早就躺了下來。我把厚厚的暖暖包緊緊握在手上，一下子鑽進了睡袋內。感覺格外漫長的今天，疲勞感似乎在睡袋中緩緩融化了。時間雖然要比平時早，但一股疲倦感襲來，我很快就跌入夢鄉酣睡了。

58 　　翌日清晨，我們把行李都收好，把周圍整理得彷彿

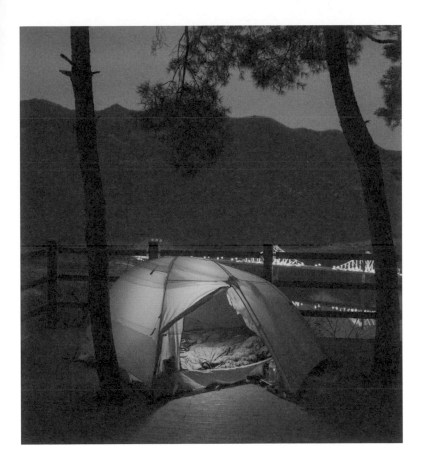

不曾來過似的，接著下了山。破曉時分的微藍天色，逐漸轉變為鮮明的晨間景色，昨日上山時看到的花朵和嫩芽，也彷彿出落得更標緻、更有朝氣了。我在內心向溫柔地敞開懷抱的大自然道別，再次輕輕的踩著步伐上路。

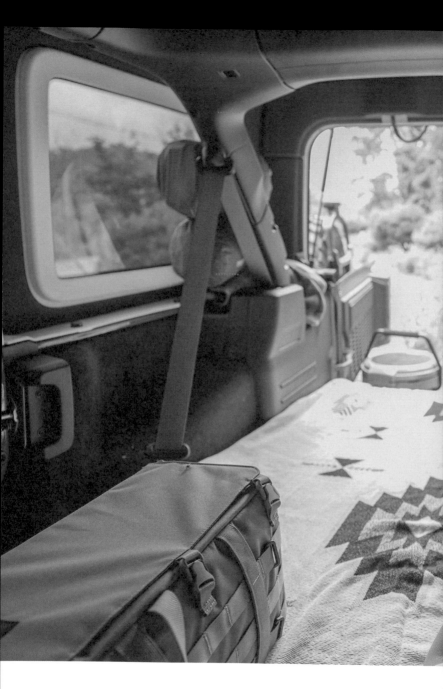

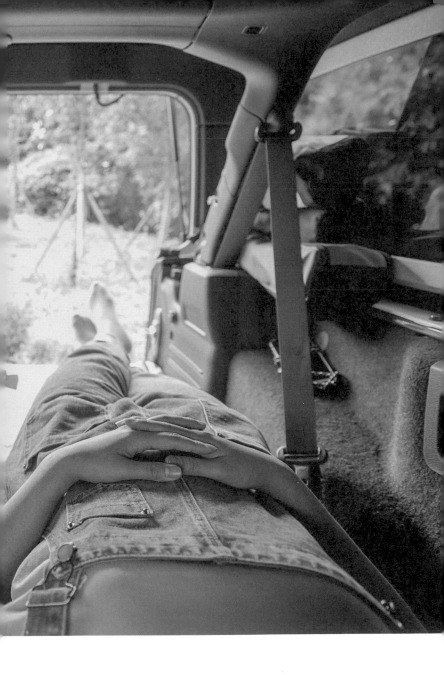

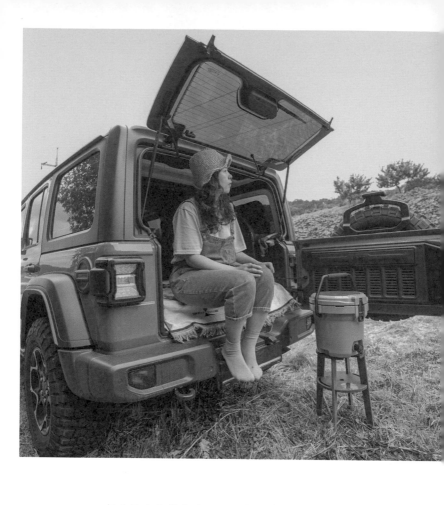

有了能在露營與旅行之間自由來去的車泊旅行，

無論是露營或旅行都更顯輕鬆，

也增添了小小的冒險樂趣。

全新的旅行方式，車泊旅行

從享受在車上用餐、睡覺與休息的車泊開始，我們的旅行方式逐漸產生了變化——我們開始享受比露營來得輕盈，卻比旅行要沉一些的車泊旅行。相較於露營的行李，我們會帶上可折疊式的桌椅，但並不做任何料理，而是只帶上能煮杯咖啡喝的咖啡用品和杯子等就結束了。至於三餐，就在該地區的餐廳吃或者外帶回來，就算不必做料理，也能享用美味的食物。

車泊旅行，第一天的行程是像自由自在的旅客般，採取在車上用餐、休息和就寢的車泊方式，但另一天，我們會選擇輕鬆一點，在民宿或飯店等住宿設

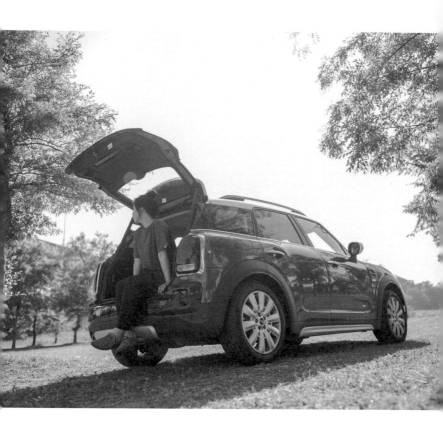

施住上一天，而這又能帶來有別於單純露營的輕鬆感。因為車泊可以讓人享受靜謐溫馨的休憩時光，而在旅遊景點，我們又能當個在陌生地點探險的旅人，感受各種旅行的樂趣。比起單純的車泊，我們得以更深入了解旅遊景點，但比起單純旅行，又能享受別有風情的冒險。

想要帶著輕盈的裝備與心情出發時，想要比平時跑得更遠一些時，如今我們會很自然地想到車泊旅行。面對要初次挑戰車泊的朋友，我們也經常推薦，與其擁有一大堆裝備，可以先嘗試能感受露營氣氛的車泊旅行。先以最少的裝備開始，等到實際感受到露營的樂趣之後，再慢慢添購裝備也不遲。

有了能在露營與旅行之間自由來去的車泊旅行，無論是露營或旅行都更顯輕鬆，也增添了小小的冒險樂趣。

雖然是初次相見，

卻已經想把心中的一小角留在此處了。

春去夏來，
前往島上

————

　　遇上春去夏來的時節，內心突然嚮往起島嶼，因為這個既不會太冷也不會太熱的季節，與島嶼是最適合不過了。最好是找個從沒去過的地方，一股未知的陌生感吸引我們來到島嶼。為了搭船，我們一早就來到仁川沿岸碼頭。有機場與港口的都市，仁川，我們透過此地前往海外，同時也能乘船到孤島上。是因為這樣嗎？每次前往仁川時，就像前往銜接現實與其他世界的關口，總覺得越來越接近未知的世界，內心悸動不已。

　　搭乘兩小時的船，抵達了今天的目的地——大伊

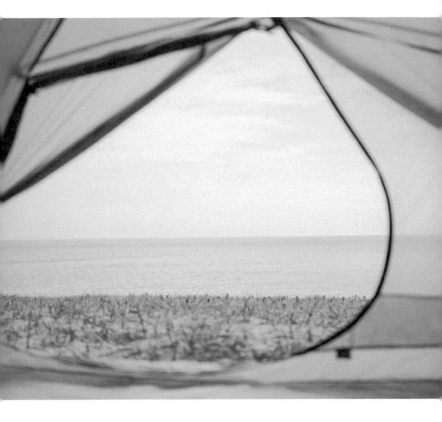

作島。雖然去過西海的其他島嶼幾次，但這裡卻是初次
造訪。出發時不僅下著雨，天色也灰撲撲的，於是我們
早就對島上的壞天氣有了心理準備，但沒想到越接近大
伊作島，天色卻益發澄淨清明。有了多年的戶外活動經
驗，對這陰晴不定的天氣早已習以為常，但碰到意想不

到的陽光時，總會不由自主地卸下武裝，嘴角揚起微笑。難道是這段時間從大自然之中悟出了道理嗎？即使是突如其來的驟雨或陽光，無論碰上任何天氣，心都願意向其臣服。

　　從港口到野營場的小草安海水浴場，需要徒步半小時左右。大伊作島這座小島沒有公車，只能靠步行或者開自家車移動，兩者之一。渡假民宿的旅客三三五五地搭上前來迎接的民宿專車，而身為背包客的我們，則決定在給人好心情的陽光照耀之下，靠我們的一雙腿走過去。大概走了十分鐘左右吧，剛才載著客人經過的民宿小巴打開了車門，司機招了招手，要我們趕快搭上車。「反正順路。」司機淡淡地說了一句，但聽到這話之後，瞬間有股暖意從我們的心底升起。多虧了親切的司機，我們得以輕鬆地抵達小草安野營場。這座野營場的視野開闊，往下就能俯瞰海濱，看起來十分吸引人。幸虧我們一早就手腳勤快地搭上了首班船，所以現在連十點都不到呢。我們在海邊的小木屋卸下行李，決定稍作休息。晴空碧海，充滿異國情調的景色，讓人頓時產生來到遠方的錯覺，整個人也跟著懶洋洋，彷彿下一秒就會打起盹來。

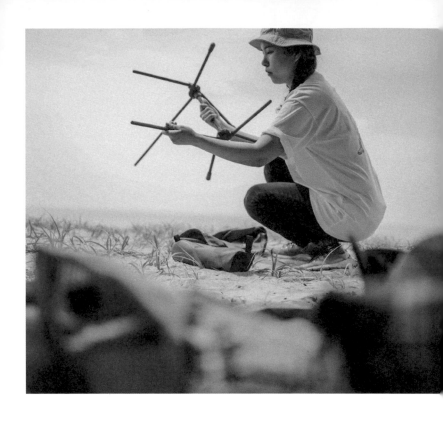

　　雖然這座野營場可以炊煮，但我們只準備了簡單加熱後就可以吃的食物。菜單是烤飯糰和無骨炸雞，雖然只是背包客的簡樸餐桌，但我們待在不需要涼棚的松樹涼蔭底下，因此倒也稱得上是出色的一餐。幸好野營場附近的商店和餐廳都正常營業，內心著實安心不少。這座野營場擁有蔚藍海岸的視野、整潔的洗手間和洗碗槽，甚至就位於商店與餐廳附近，雖然是初次相見，卻

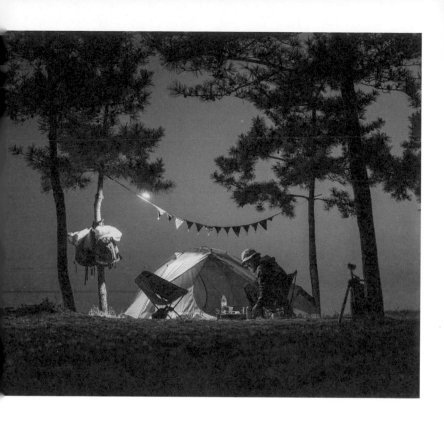

已經想把心中的一小角留在此處了。

　　夜間有人忙碌地在淺海徒手撈捕魚貝類，這個西海之夜直至深夜依然繁忙。灰撲撲的晨間景色彷彿成了逝去的夢，就連夜空都顯得清澈閃亮。

　　今年第一次帶來了三季睡袋。因為擔心會受寒，所以帶了羽絨外套和暖暖包，海風雖冷，但靠三季睡袋應該也就夠了。只有這些也很充足的夜晚，此時才感覺來

到了能帶著輕盈行李上路的季節。我們的位置雖與海邊有一大段距離，但因為待在帳篷內，所以波浪聲聽起來就像在近處。唰——唰——，我們把波浪聲當成了搖籃曲，為這個格外漫長的一天畫下句點。

隔天早上，海鷗叫聲成了喚醒我們的鬧鈴，早早就睜開了眼睛。在都市時，我是個早上很喜歡賴床的人，但很奇妙，只要投入大自然的懷抱，我就會在一大早睜開眼睛。我們勤快地沖泡咖啡、烤吐司和火腿，準備好早餐。因為搭的是午後的船隻，所以不需要太過匆忙，但我們想在島上多逛逛，便決定早上就動身出發。食物都已經吃完，水也喝了，所以背包的體積要比來時減少許多。

我們揹著變輕的背包在島上到處閒逛，中午則在附近餐廳吃了放入滿滿海鮮的湯麵。看到海鮮的種類與城市截然不同，不禁大感神奇，客氣的老闆替我們端上了豐盛的小菜，頓時連心頭都暖了起來。無論是背包旅行或一般露營，我們都會享受在露營場附近的餐廳吃上一餐的樂趣。像這樣自然地品嘗當地的食物，總讓我覺得

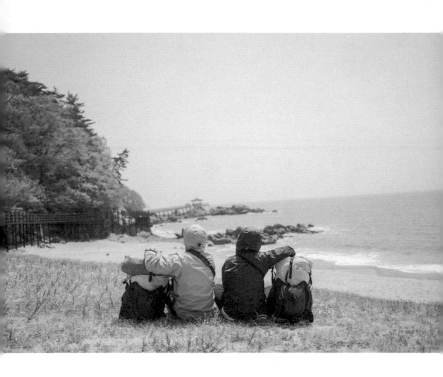

與此地的距離拉近了一些。

　　搭上回到仁川的船隻，望著島嶼從眼前逐漸遠去，不過是兩天一夜的旅程，現在卻已經開始懷念與不捨了。又不小心把心給交出去了啊，我如此想著，並露出淺淺的微笑。

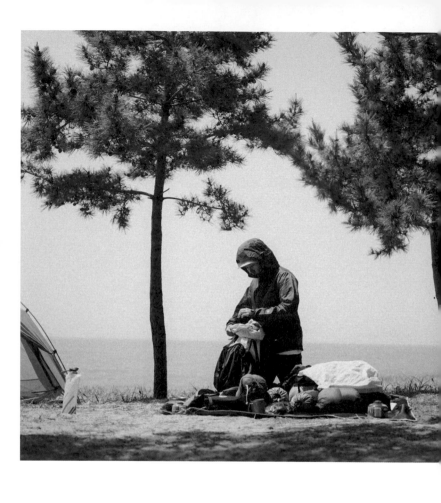

只帶上絕對必要的行李，

輕鬆就能上路的旅行，

讓我們得以走得更遠，在大自然中停留更久。

背包的重量
等於人生的重量

———

　　對於以背包旅行開始的我們而言，輕盈向來是我們遵循的宗旨。開始打點背包時，我們會將行李全部攤放在地上，只挑出非用上不可的物品，但即便如此，要能達到揹起來不感覺沉重的目標，依然不是件容易的事。在挑三揀四所選出的行李之中，仍經常能抓出一件不見得必要的物品，因此每次整理背包時總需要煞費苦心。

　　帶著輕便行李出發的背包旅行，也就是輕量背包旅行（BPL，Backpacking Light），與我們追求的露營風格不謀而合。我們之所以喜歡輕量背包旅行，「從

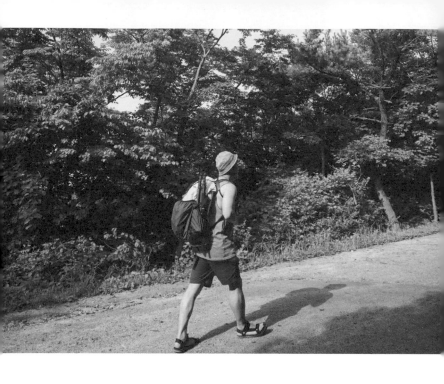

簡」的理由大過於重量。剛開始嘗試背包旅行的時期，
背包的重量壓得我們難以享受健行的樂趣。絲毫沒有考
慮重量，把每樣東西全都放入，盡可能被塞到最滿的背
包，在我每跨出一步時重重地壓著我的肩膀，使得原本
應該要很享受的健行，卻老是讓我覺得自己成了苦行僧

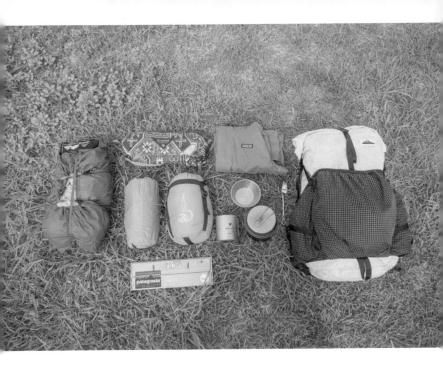

似的。我不僅無暇欣賞周圍的風景,搭完帳篷之後,整
個人更是累得倒頭就呼呼大睡。我經常覺得,整理出一
個輕便的背包就像一項待完成的人生課題,因為背包的
重量、辛苦帶來卻不用的物品,就像是我那無法拋棄的
欲望。

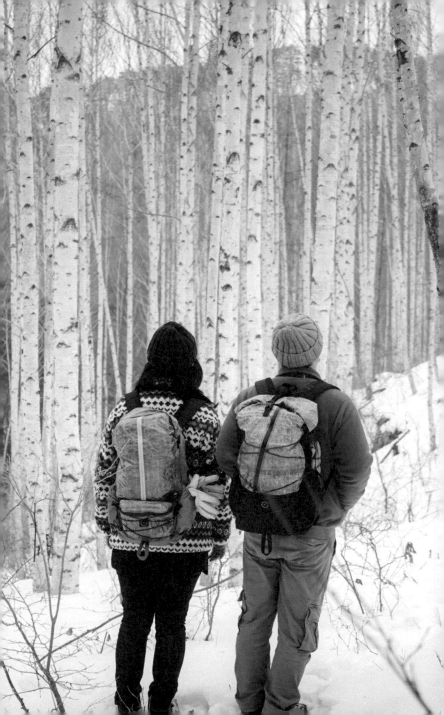

後來我開始逐漸減少行李、整理出簡便的行李，我們的步伐於是跟著輕盈起來，也與大自然變得更親近了。剛開始我原本想以鈦等輕盈材質來減輕重量，但後來是靠著逐漸減少物品種類來調整重量。也就是說，我開始思考物品是不是真的必要，是否能一物多用，以及裝備的多種用途。從睡袋、帳篷、地墊、杯子等基本裝備到常備藥等，我們偏好能盡量折成小尺寸並收納在背包各個角落的產品，連帶著背包也跟著輕盈許多。只帶上絕對必要的行李，輕鬆就能上路的旅行，讓我們得以走得更遠，在大自然中停留更久。行李減少了，布置和撤退的速度加快了，我們在大自然中的休憩時間也拉長了。

　　儘管以最少的行李輕鬆上路，有時會伴隨些許的不便，但更多時候卻反而給人一種遠離日常的感覺。相較於對捨棄物品的遺憾，對於擁有物品的感謝之情更深。只要擁有少許物品就足夠了，這樣的安心感與輕盈感傳達出一種智慧：我們的人生也能一切從簡。

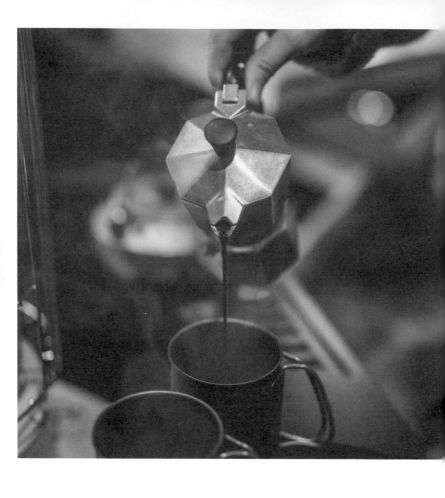

以如此美味的咖啡拉開序幕的早晨，
我們的心情總是好到無以復加。

咖啡的滋味

　　雖然我們都會盡量精簡露營時行李中攜帶的食物，但只有一樣是怎樣都不能吝惜、非帶上充足分量不可的，那就是咖啡。我們會親自磨咖啡豆來泡，也會以防萬一，帶上簡便的濾掛式或即溶咖啡。對於露營時不太喝酒的我們來說，咖啡是絕對少不了的物品。

　　雖然平時也很喜歡喝咖啡，但不知為何，總覺得露營時喝的咖啡更加美味。特別是早晨喝的咖啡，就像是露營的一種儀式。從容不迫地準備、好整以暇地品嘗咖啡的滋味，唯有喝下這杯，才真正迎來了早晨。最近我們主要都是自己帶咖啡豆來磨，而從磨豆

的步驟一步步開始的過程，就和從搭帳篷開始的露營相似，是否就是因為這樣，才會覺得做起來就跟露營的準備工作一般自然嗎？

喀嚓喀嚓磨好新鮮的咖啡豆，用手沖的方式泡出的咖啡，還有在磨好的咖啡粉上頭澆上一圈熱水，使粉末鼓起的時間。越新鮮的咖啡豆，越容易冒出如鬆餅狀的白色泡沫。看到泡沫咕嚕咕嚕地冒出，瞬間就會像是看到棉花糖製作過程的孩子般興奮不已。嘩啦啦，倒進露營馬克杯的聲音不僅富有節奏感，聽起來也很輕快。在都市時聽不見的聲音，在大自然中卻如此鮮明清晰，這究竟是因為我們的感官被喚醒了，抑或是我們有了餘裕，去豎耳傾聽細微的聲響？

以如此美味的咖啡拉開序幕的早晨，我們的心情總是好到無以復加。說不定，早在我平日為了週末的露營而準備新鮮咖啡豆的時候，那個早晨就已經開始了。

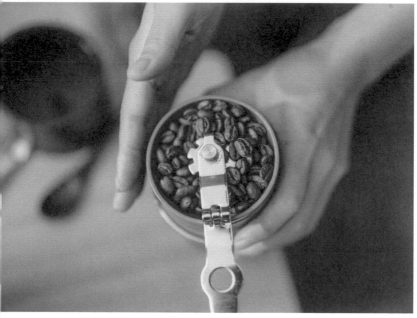

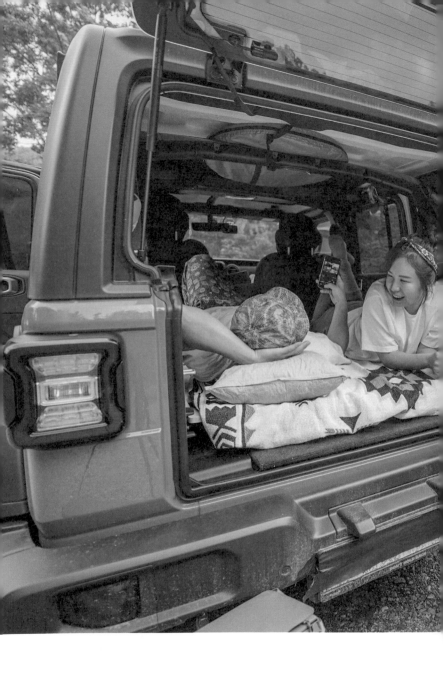

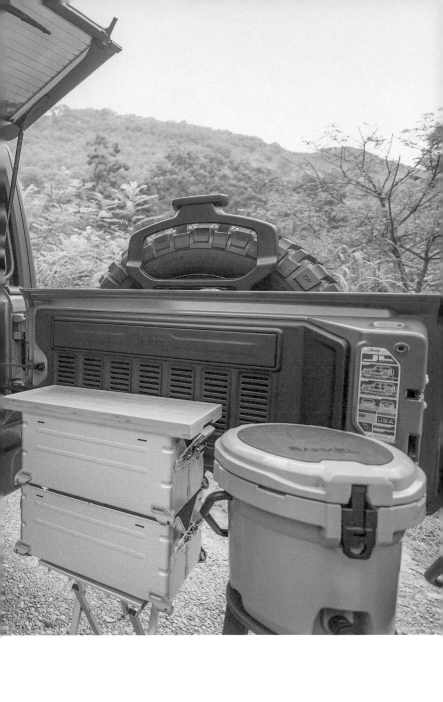

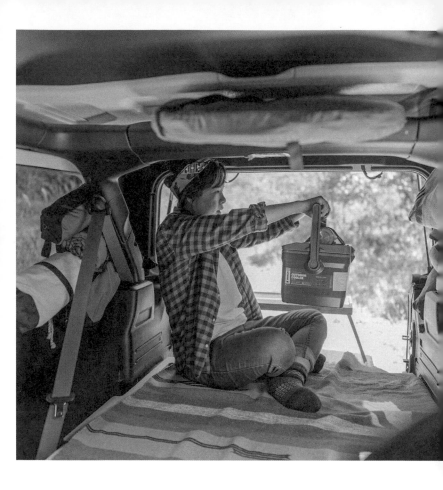

只要能暫時脫離日常，
感受留白的時光，
就足以帶來撫慰。

在日常中來一匙露營，
露營野餐

　　平日過著喘不過氣的生活，對我們來說，撫慰這種煎熬的方法就是露營了。儘管內心忙著替週末露營收拾行李，但現實生活中卻有很多無法如願成行的時候。碰到這種情況，我們不會就此垂頭喪氣，而是試著到附近來場簡單的露營野餐（露營＋野餐），至少心情就像是真的要去露營一樣。

　　每次的準備物品都有些不同，但基本上只要帶上桌椅、馬克杯、露營杯（Sierra Cup）等餐具和簡單的點心就夠了。有時我們會開車、騎自行車，但如果情況都不允許，就算只是揹上背包也無妨，因為在繁忙

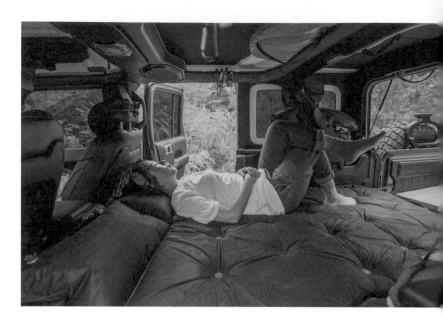

的日常中，只要能分出一丁點時間，義無反顧地來點「小小的出走」，如此也就足夠了。

以俐落熟練的動作打開摺疊椅，並把馬克杯和露營杯擱置在桌面上，這時如果搭配簡單的零食，再來杯咖啡，就算沒有跑得很遠，也會覺得彷彿來到了遠方。即便現實中只是到住家附近的公園或漢江，至少我們的內心也彷彿已經裝了滿滿的露營能量，整個人感覺輕飄飄的。就算沒有大費周章做什麼事，但只要能暫時脫離日常，帶給我留白的時光，就足以帶來撫慰。

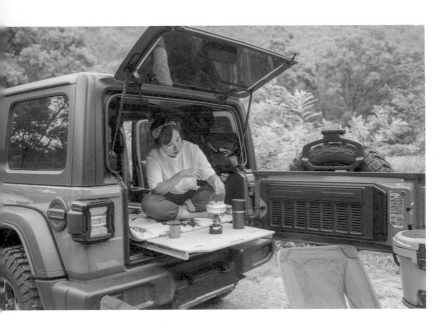

　　短暫畫下休止符，出門一趟回來，說來也神奇，我們的生活感覺更豐富了。在密不透風的日常生活中，稍微放慢速度，休息之後再上路的餘裕，想必是任何人都需要的。無論以何種形式出發，重要的是帶著毫不遲疑、欣然上路的心態。無論何時何地，但願我們永遠都不會忘記，面對出發上路的瞬間，沒有絲毫猶豫的那份心情。

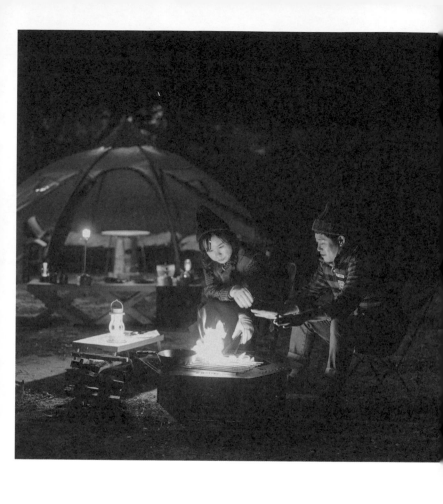

無論到任何地方，都將眼睛和耳朵澈底敞開，

全然地沉浸其中，

就像是來到我專屬的島嶼，進行一趟小旅行。

放空的
力量

———

　　假如有人問我，露營的過程中最喜歡哪個時候，我可以很有自信地說：「那當然是火�！（望著燃燒的柴火發呆的行為）」坐下來盯著火堆發呆久了，整個人就會彷彿被吸入似的，絲毫沒有察覺時間流逝的經驗，想必大家都曾有過那麼一次。啪噠啪噠，聽著柴火燃燒的聲音，望著往上竄起的橘紅火光，腦袋就會自然而然地被清空。在身段婀娜多姿的火光中，各種畫面經常如全景圖般出現，而後又消逝。神奇的是，每次盯著火堆發呆時看見的風景都會不同。

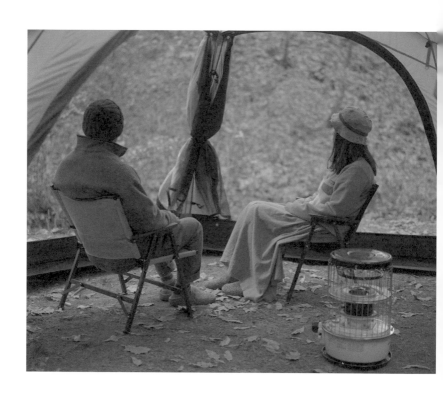

時而，那畫面中會出現童年時期的我，又或者是連著幾天在腦袋中縈繞不去的苦惱。有時，則只映照出魅惑誘人的橘紅火光，讓人感覺要被吸入似的。大概每一次，火焰中都上演著只有我才能看見的故事吧。每每從成堆的柴火抽出一兩根放入火爐時，就像是把煩惱和擔憂給扔了進去。啪噠啪噠，苦惱與擔憂似乎也隨著柴火一起燃燒殆盡了。

　　起初是「火懵」帶領我走向發呆的世界。坐下來盯著火堆久了，腦袋很自然的就會無念無想，內心也跟著沉靜下來。我經常覺得腦袋內像是用清水洗滌似的暢快無比，但剛開始我連這是拜發呆所賜都不知道。在日常中層層堆疊的各種煩惱，彷彿與柴火一起燃燒殆盡了。猶如進行一種淨化儀式般，透過火懵清空日常的沉澱物，並再次將生活的拼圖有條不紊地疊好。

　　深知火懵之樂的我，要是碰到背包旅行或冬季露營等無法升火的時候，心情就會有些鬱悶。幸好經過多年的火懵經驗，如今我已對發呆的技巧駕輕就熟，就算不點火，短暫眺望遠山發呆的感覺也很棒。在專屬的宇宙裡汹水漫遊的期間，我似乎也在不知不覺中被訓練成發呆的高手。

94

走入森林時，就望著森林來場「森林憩」；前往溪谷或海邊時，就望著山澗或大海來場「水憩」。無論到任何地方，都將眼睛和耳朵澈底敞開，全然地沉浸其中，就像是來到我專屬的島嶼，進行一趟小旅行。

對過度勞碌奔波的我們來說，短暫喘息的空隙是必要的。若是持續全力衝刺久了，就很容易喘不過氣，要不了多久就精疲力竭。我們需要靠什麼都不做的「暫停」時間，給自己休息與走路的時間。因為唯有獲得充分的休息，才能跑得更遠。發呆就具有這種力量。為了能夠再次注滿，因此先將自己清空的時間，我們需要的，正是暫時什麼都不做的時間。

充滿綠意，畫長夜短的季節，

縱使是陽光盡情潑灑的中午，

也會如同莽撞的青春歲月般轉眼即逝吧？

哎呀，喜歡就是喜歡，沒有什麼理由。

夏之始 😁

———

　　度過季節的方法可大致分成兩種：盡可能避開季
節，不然就是一鼓作氣地撲通跳入季節之中。而我
們，決定盡情擁抱來到身旁的襖熱季節——夏天。一
小片涼蔭也顯得格外甜美，每一天大自然都會呈現不
同面貌的綠意，一切都如此鮮豔、耀眼的季節，夏
天，在不知不覺中大步地來到我們跟前。迎接即將到
來的夏天，我們一路向南，決定撲通跳入我們熱愛的
季節，跳入夏天之中。

　　久未造訪的南海依舊充滿人情味，也依然滾燙無
比。儘管發下豪語說要跳入夏天，但實在是無法戰勝

大白天的艷陽高照。我們在迎向大海的松樹林露營場搭
建好今天的房子，接著很自然地在樹蔭下找個位置坐下
歇口氣，並在海風輕輕吹拂之下，享受令人愉悅的倦意。

因為我小時候非常怕熱，所以碰到夏天時是最痛苦
不堪的。仔細想想，當年能做的事情，不管是和家人一
起到漢江搭帳篷過夜，又或者是在前往溪谷或江原道避
暑的路上，大夥兒擠在狹窄的車內嘻嘻哈哈、興奮難抑
的回憶，全都與夏天有關。我在不知不覺中遺忘了，比
起痛苦，夏天其實有更多幸福開心的回憶。而那樣的

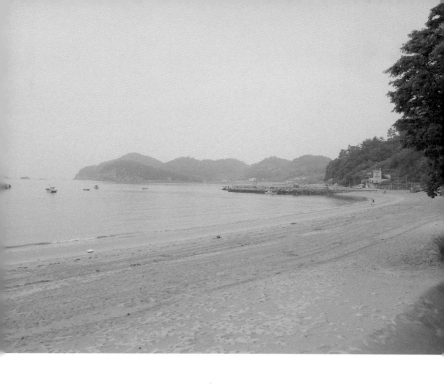

　我，在開始露營之後，再度喜歡上夏天。充滿綠意，晝長夜短的季節，縱使是陽光盡情潑灑的中午，也會如同莽撞的青春歲月般轉眼即逝吧？哎呀，喜歡就是喜歡，沒有什麼理由。

　　尚未開始營業的海水浴場正忙著準備迎接遊客，也多虧於此，目前還很悠閒的海邊由我們包下了場地。我們坐在樹蔭下望著大海發呆，感覺真的好久沒有來大海感受「水憆」的滋味了。彷彿觸手可及的近海對岸，放眼望去盡是麗水的城市風景。據說人們從前會乘船到對

岸去，感覺確實很近。隔著大海，竟有如此迥然相異的風景啊，我突然很好奇，如果從麗水那頭望向我們，又會是什麼感覺呢？對岸都市的繁忙，此時彷彿另一個世界般遙遠。以大海相隔，花俏的麗水與慵懶的南海之間，分明有什麼在流動吧？

露營場的貓咪特別多，無論是好整以暇地在海邊散步的貓咪，或者是帶著相似臉孔、成群結隊的貓咪家族，抑或是怯生生地只在附近打轉，不敢貿然跑到我們身旁的貓咪，都對我們很感興趣，投以充滿好奇心的眼神。這些貓咪，就像是在打量走入自己地盤的我們似的，在附近一帶打轉。原本這些很生疏的小傢伙們，到了夜晚卻一下子親近了起來，甚至在篝火附近跟我們一起享受火懵。看著篝火邊貓咪訪客絡繹不絕，一股陌生的暖意也驀然湧上了心頭。

　　夏天，是面對艷陽高照的中午，我們只能束手無策地坐在樹蔭下，等滾燙的熱氣消散之後，才能開始做點事的季節。特別是在南海迎接夏天的此時，總覺得想要多逗留在季節之中——即便再炎熱，我們也想勤快地往山林、往大海跑。因為是夏天，所以滾燙；因為是夏天，所以炎熱，我們很自然地接受了這件事，也因為是夏天，所以我們想要盡情發掘更美好的事物，度過今年的夏天。因為這是個綠意盎然且美好的季節，夏天。

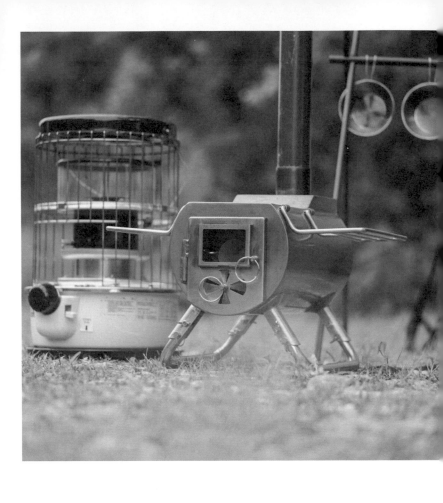

無論任何冒險都始終與我們同行的裝備，

如今已超越單純工具的意義，

成了露營的好夥伴。

滿是歲月痕跡的
露營用品

———

　　剛開始露營沒多久時，我們的生活樂趣就是去逛露營用品店。也不是每次都會有新產品進貨，但光是逛用品店本身就是種享受。剛開始入手一項裝備時，就像是多了一件生活用品般，內心感到既踏實又很有成就感。把看似在扮家家酒般小巧可愛的裝備實際應用在露營時，就會像個孩子般雀躍不已。

　　因為我們不是經常更換裝備的類型，所以當初入手的那些裝備都還用得好好的。既然不是摔壞了或不能再使用，我們都會盡量讓裝備的用途發揮到極致。畢竟每項工具都有其用途，不會沒來由地就製造出

來，所以我們會盡量鑽研裝備，善加利用。

　　從餐具、杯子、鍋具、旅行用瓦斯爐、睡袋、背包等，因為我們是從背包旅行開始的，所以攜帶的裝備都很小巧輕盈，無論是自行車露營、汽車露營或車泊都很好用。每一次冒險都始終與我們同行的裝備，如今已超越單純工具的意義，成了露營的好夥伴。不管去哪裡，不論是何種露營形式，這些始終和我們在一起、上頭有滿滿歲月痕跡的露營用品，也裝滿了我們的回憶與故事。

　　儘管因為使用久了，裝備的外觀顯得老舊，再也不是當初那些閃閃發亮的全新工具，但它們的獨特，卻是新品無法取代的。這些露營好夥伴的色澤老舊，褪色得越嚴重，我們之間的情誼就越深刻、越濃厚。這也是我們何以期待，往後與陪伴我們一起老去、充滿歲月痕跡的露營用品一起冒險的原因。

我們靠坐在岩石上，
靜靜地聽著水流聲、鳥啼聲，
將身心融化在溪谷之中。

彷彿被迷惑似的，
溪谷車泊露營

────

　　不知從何時開始，一到了夏天，我們就會彷彿被迷惑似的前往溪谷。唯有看到沿著蜿蜒山勢流動的強勁水流，才會覺得澈底感受到夏天的滋味。今年夏天之始，我們也不例外地去了溪谷。

　　我們很喜歡背包旅行、自行車露營、極簡露營等各種形式的露營，但最近卻澈底為車泊著迷。車泊時，車子已超越單純的交通工具，甚至還扮演了帳篷的角色，非常適合走簡單露營路線的我們。過去我們以各種車款進行車泊，累積了不少經驗和技巧，所以現在對於在車上就寢也駕輕就熟了。最近大家都把車

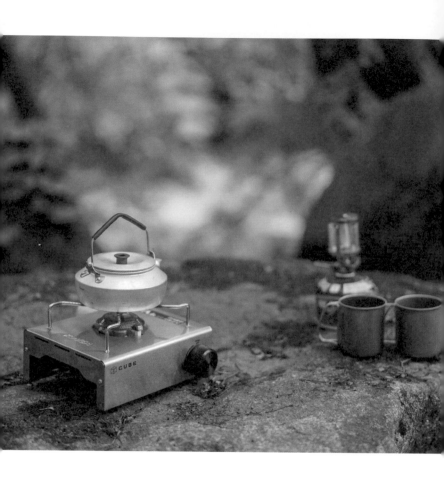

泊當成一種零接觸旅行，喜愛車泊的人因此增加了。有些人會把車泊當成露營的入門，也經常有人為了享受車泊而換車。或許是因為這樣，最近到露營場時，也能輕易見到來車泊的人。今天我們打算在充當涼棚的庇護所帳篷休息，然後睡在車上。我們找的位置靠近入口處，所以來到露營場的人必定會經過我們的地盤。像最近這種想預約露營場猶如摘星般困難的時節，幸虧我們早早就出發來到按順序入場的露營場，才能順利找到位置。正當我們在車子旁邊搭起庇護所帳篷，勤快地準備露營的一切時，一輛眼熟的車子停在我們面前，一位不時和我們去露營的好友開心地問候我們：

——好久不見了！
——過得怎麼樣？

雖然沒有事先約好，卻不約而同地來到溪谷，我們都忍不住露出了開心的笑容。偶爾在露營場遇到熟人時，總覺得更開心了。原本平行的時間產生交集的這一刻，要比單純的巧合具有更深刻的意義。

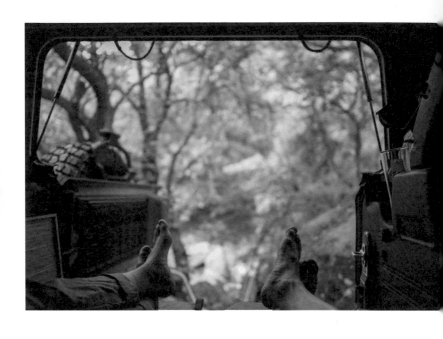

　　每次都吃得很簡單的我們，今天決定要吃豐盛一點。因為如果想在溪谷盡情戲水，就得好好地儲備體力。仔細想想，小時候去游泳池時也這樣。不止一兩次，當玩得正盡興時，一陣飢餓感卻突然襲來，可是又捨不得離開游泳池，因此只好忍著飢餓，直到體力耗光為止。現在變成了大人，知道要先把肚子填飽，也算是長了智慧。玩水之前先先填飽肚子，在玩的時候總是這麼真摯，就像在參加戰鬥似的。是啊，想要玩得過癮，

就得這麼做才行。

午餐的菜單是部隊鍋。當肉湯咕嚕咕嚕滾沸時，就把事先準備好的各種火腿快速切成小塊放入，接著將泡麵塊撲通投進湯頭，再多煮一會兒。這道料理很簡單，也不需要特別的食譜，因此露營初期我們經常做來吃。既然大快朵頤、飽餐了一頓，現在也該出發去玩水啦。

以這樣的天氣，如果是在都市，不開空調絕對不行，但到了溪谷，周圍則是籠罩著已經超越涼爽，甚至是帶有寒意的空氣。我們做好玩水的準備，將雙腳泡進了溪谷——哇，也太冷了吧。

不過，人都已經來了，就這樣打道回府未免太可惜，所以我們試著讓水淹至膝蓋的高度，但要往深處走似乎有困難。因為受夠了都市的炎熱，所以抱著一定要好好地戲水一番的決心跑來溪谷，但光是這裡的空氣就足以冷卻熱氣了。我們就這麼靠坐在岩石上泡腳，靜靜地聽著水流聲、鳥啼聲，將身心融化在溪谷之中。把都市倉促的步伐與過度熾熱的心層層卸下，光是這樣，我們就已經心滿意足了。

就算什麼都不做，置身在夏天的溪谷中就堪稱完美了。

在季節正熱鬧的當頭，品嘗「當下最好的滋味」，

成了就算不去昂貴的餐廳，

在露營也能享受的小小樂趣。

帳篷內的迷你廚房，簡易露營料理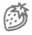

　　基本上我們很喜歡走極簡露營的路線，所以食物也準備得很簡單。碰到少有移動的汽車露營時，我們準備的分量會比平時少一些，以不剩餘任何食物為原則。讓人有些意猶未盡的分量，不僅食物吃起來更美味，也不會剩下來，所以正合我們的意。食材也是要煮多少就準備多少，這樣才能少丟一點垃圾，整理起來更乾淨俐落。露營的前一天事先計算三餐的量、打包食物的過程也很好玩。包括以我自己的方式分類、準備食材，享受這樣的小小樂趣，等於我的露營從這時就已經開始了。

讓準備的食材各得其所之後，看到澈底清空的食物包裝，甚至還會萌生一股成就感。露營時，剩餘的食材或食物幾乎都得扔掉，但每一次都會覺得自己彷彿犯了什麼罪似的，心情非常沉重。食物就只準備需要的分量，若是不夠，享受這種意猶未盡的感覺也無妨。與其剩下來之後扔掉，這樣反而更好，畢竟我們露營不是為了拋棄什麼，而是為了填滿什麼。

　　相較於家裡的廚房，帳篷內的用品不是少這，就是缺那的，所以我偏好能以最少的食材和工具烹煮出來的料理。露營料理時使用的工具小巧簡單，甚至會感覺自己是在玩扮家家酒。老實說，用這麼小巧可愛的工具來回做個幾次料理，有時不免會懷念起大尺寸的平底鍋和鍋子。也因此對我來說，露營料理和在家做料理的感覺不太一樣，既不能讓我們耗光體力，但又得講究美味，這就是露營料理必須具備的條件。就這角度來看，最讓人喜愛的露營料理就是迷你披薩了。用墨西哥薄餅來代替披薩餅皮，接著放入堅果類、蜂蜜、起司後就能輕鬆完成的迷你披薩，堪稱人間美味。慎重地調節火候，等待上頭均勻撒上的起司滲入披薩餅皮的時間，即便只是很單純的過程，但就連全然集中在料理上的瑣碎時間，

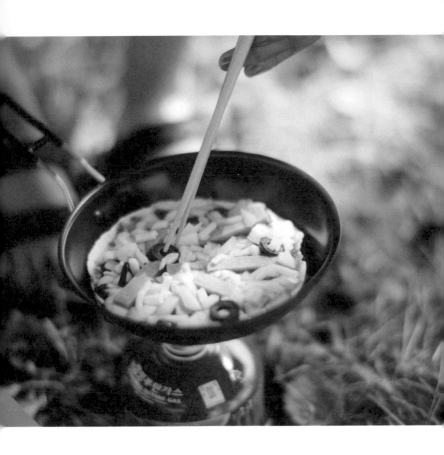

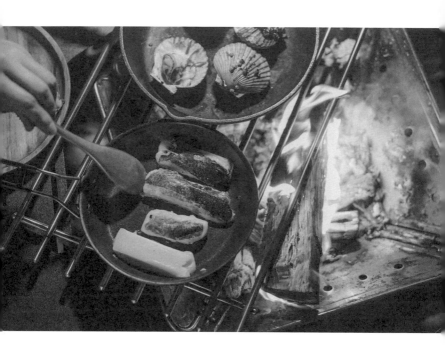

也成了一種露營的樂趣。

　　品嘗每個季節的時令食物也是一種樂趣。在大自然中能享受的季節滋味，是任何珍饈都無法比擬的。即便不是多令人嘖嘖稱奇的料理，只要使用當季的蔬果或食材，也能帶來新奇的趣味。在季節正熱鬧的當頭，品嘗「當下最好的味道」，成了就算不去昂貴的餐廳，在露營也能享受的小小樂趣。

　　四季之中，最常做料理的季節當屬冬天了。在庇護所帳篷這個空間生活的冬季露營，為了取暖，我們經常會打開煤油暖爐或柴火暖爐，而這些暖爐就成了很出色的烹煮器材。放入木柴的柴火暖爐，要比平時使用的旅行用瓦斯爐火力要強，上面的頂蓋受熱平均，用來料理再適合不過。要是覺得火候太弱，只要多放點柴火進去就能提高火力，而這時，我經常覺得自己就像在使用灶坑。何其漫長的冬夜，無論在柴火暖爐的頂蓋上頭煮什麼都能很快就煮沸，我們就經常煮魚板湯或火鍋等熱騰騰的湯類料理，大快朵頤一番。

相較於柴火暖爐，把煤油暖爐頂蓋的熱氣拿來煮水或烤地瓜，要比做料理更加合適。一到冬天，就少不了要煮熱紅酒。這款簡單的冬季飲品，只要準備好柳丁或橘子、檸檬、蘋果等水果，以及肉桂、丁香、黑胡椒粒等香料和紅酒，接著全放入水壺內熬煮就行了。經過長時間咕嚕咕嚕地熬煮，酒精全數揮發，水果和香料的滋味也緩緩滲入，把這樣的熱紅酒噙含在口中，嘴角就會不自覺地揚起微笑。因為這杯匯聚水壺內層層堆疊的材料精華的熱紅酒，彷彿在對我悄聲低喃：「來，現在是冬天了。」

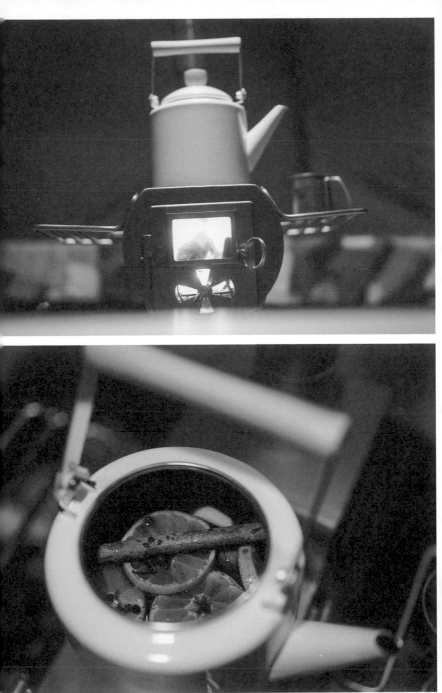

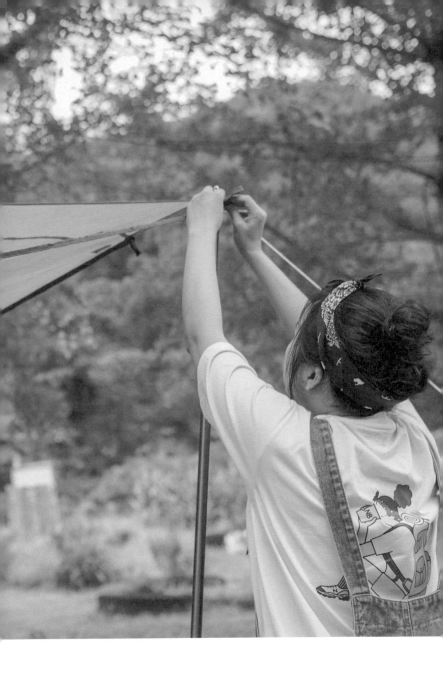

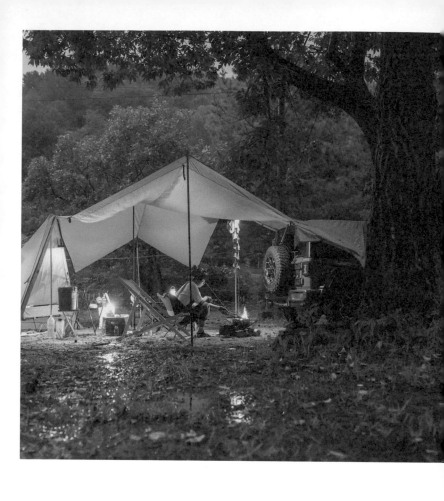

倘若老實熬過平日的人能領到

如棒棒糖般的甜美獎勵，

那對我們來說，獎勵想必就是週末的露營了。

我們的 週末

———

　　我們的心總是向著週末，平時則是奮力地朝著深愛的週末奔去。儘管比起平日的五天，週末兩天的時間要短上許多，但週末具有比現實意義更深沉、密度更高的存在感。大概是從星期一早上就下定了決心吧，一定要比任何人都過得更開心，同時心想著，這週末也一定要過得比上週末更充實。

　　剛開始露營時就是這樣。眼見週末稍縱即逝，實在太令人惋惜了，所以一到週末我們就會找個地方露營，從早到晚馬不停蹄，把每一天都過得很漫長，哪怕只是一時半刻，也不願虛擲光陰。於是，靠著在週

末獲得的能量，一步步戰勝平日，也找到了生活的平衡。要是碰到沒辦法去露營時，心情就會沒來由地抑鬱，想到要捱過下個禮拜就無所適從。露營就是這樣能治癒人，也讓我百般依賴。

仔細想想，會不會就是因為週末如此短暫、讓人惋惜，所以才格外覺得甜美呢？就是因為咬牙忍下了平常日的辛苦，遇到痛苦也硬是熬了過去，所以週末才顯得更加甜美可人。倘若老實熬過平日的人能領到如棒棒糖般的甜美獎勵，那對我們來說，獎勵想必就是週末的露營了。

如今就算無法每週前去露營，但抱持著對下次露營的期待，以及將從露營歸來的能量一點點取出來享用，也別有一番樂趣。露營的那週，以及整理上週的裝備，一邊養精蓄銳，一邊等待下週的那週，每個與露營相關的週末都很討人喜歡。

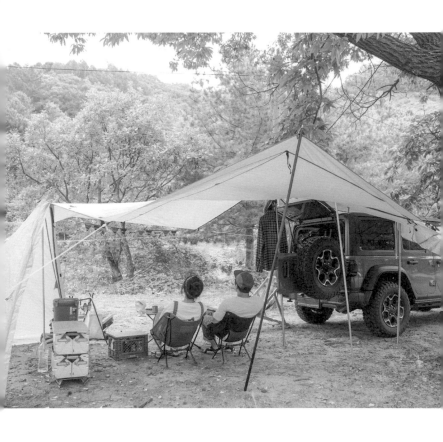

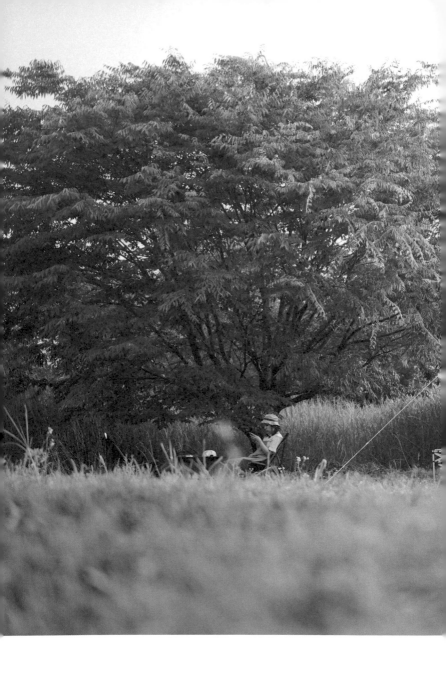

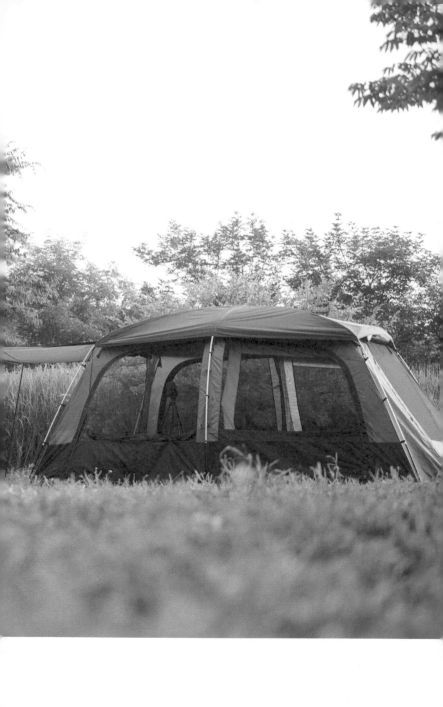

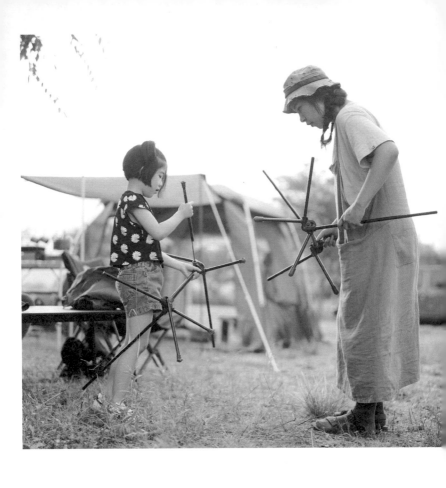

和家人一起露營，

熟悉的畫面加上熟悉的臉孔，

這即是一幅再自然不過的風景。

偶爾，來場溫馨的家族露營

　　雖然兩人安安靜靜地露營很好，但有時一群人吵吵鬧鬧的也不錯。光是準備分量十足的食物，帶上對方可能會喜歡的東西，就足以令人悸動與享受。今天是首次和家族一起去露營的日子，總覺得這將會是個充滿人情味的夏夜。

　　儘管我們幾乎每週都會去露營，在大自然之中打造住上一天的房子，但主要都是安靜地休息一趟就回來，所以無論是食物或裝備都準備得很簡單。但今天是招待特別賓客的大日子，因此我們每樣東西都帶得很足。我們說好了要和哥哥一家人一起去露營，而這

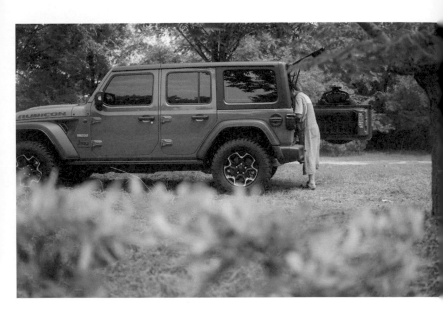

是他們的初體驗。今年七歲的姪女突然對露營產生了興趣，所以才決定來場一日露營體驗。聽說最近露營的人大增，看來我們家族也終於出現露營同好啦？光是這麼想著，心情也跟著好了起來，畢竟獨樂樂不如眾樂樂嘛。

為了招待特別的賓客，我們準備了比平時尺寸要大的帳篷和裝備，也因為這樣，一早就忙著打點布置的我們弄得大汗淋漓。不過，只要想起姪女笑得開懷的小臉，頓時全身就有了力氣。帶上裝滿冰桶的食物、數量充足的椅子，還有杯子和餐具等，同行的人增加了，要攜帶的東西還真不少。這時，我接到了哥哥打來的電話。

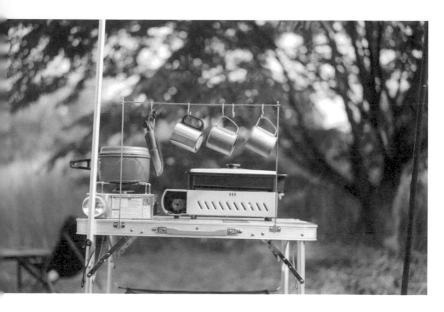

——有沒有需要什麼？

——嗯，沒關係，人來就好了～

　　不曉得這樣會不會顯得好像自己很在行，但主要是希望家人能感受到，露營的出發點不是麻煩，而是樂趣，所以我要他們一身輕便地前來就好。畢竟露營的樂趣可不能因為行李的重量而有所減損。考慮到哥哥一家人是初次來夏季露營，所以我叮囑他們等太陽快下山時再來。畢竟大自然的夏天和都市是天差地遠，對於不熟悉的人來說可能會是種煎熬。過去我們經常在涼蔭下、樹蔭下和帳篷內來來去去，躲避夏季的烈陽，而其中最

135

棒的，果然還是坐在樹蔭底下，迎著清涼的風，一口咬下西瓜的滋味。沒有任何東西能夠贏過大自然的。我們一邊盼望著夏季的烈陽趕快通過，一邊等待貴賓的到來。明明時間都還沒到，但只要聽到有車輛從周圍經過，我就會頓時搖身變成狐獴似的探出頭來。都不知道露營過幾次了，但今天卻格外緊張興奮。希望哥哥他們一家人會喜歡才好……等候的心情就是如此珍貴。

　　清風徐徐吹來之際，哥哥一家人終於抵達了。拉著裝進自己物品的小小行李箱現身、露出笑容的姪女，今天格外討人喜歡。姪女東看看、西看看的，似乎對我們事先鋪好的蓬鬆睡袋、陳設的露營用桌和帳篷感到神奇不已，還跟媽媽有說有笑，說露營跟書上看到的一模一樣。幸好他們喜歡。見到這幅情景，我也不禁放下了心。姪女用自己的小手幫忙打開露營椅，後來又跑去參觀周圍的各式帳篷，隨即就和隔壁帳篷的孩子成了朋友。

　　我們的露營時光向來很安靜，真的已經好久沒這麼熱鬧了。我們烤著滋滋作響的肉片、將生菜洗淨，也把即食米飯加熱後擺到桌面上。雖然不是什麼山珍海味，但大家圍坐在一起分享，頓時便成了人間美味。和家人一起露營，熟悉的畫面加上熟悉的臉孔，這即是一幅再自然不過的風景。

——下次要再來嗎？

姪女笑咪咪地回答：

——要～我要再來！

一臉幸福地流露一抹微笑，這個充滿人情味的夏夜，大家能聚在一起真好。

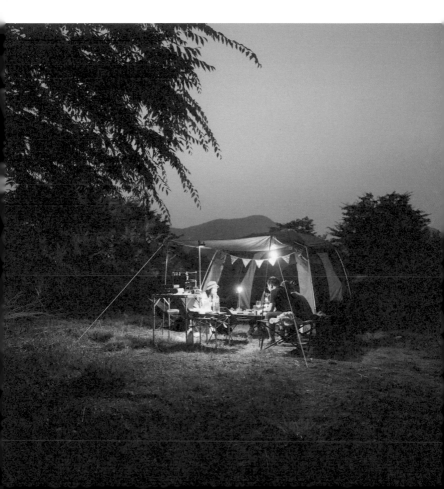

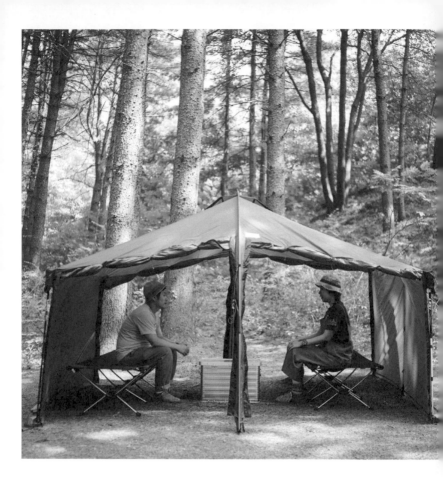

在那些話題中，我們一下子成了五歲小孩，

一下子又成了自由奔放的旅人，

最後又再次回到此刻的我們。

在帳內暢談
—— 那些我們露營時分享的話題

———

　　夏天就在遮陽棚或樹蔭下，冬天則是在庇護所帳篷內，我們兩人總是感情很和睦地啜飲咖啡、準備食物來吃，並愉快地聊著天。即使每天都會見面，但我們仍有聊不完的話題。感覺帳篷就像是週末的家，是我們日常的空間。每個週末我們的家都會不一樣，在這個有些微不便卻很溫馨的地方，我們全然的放鬆下來。

　　時而，我們會聊起童年，聊起我們一起擁有的回憶，甚至是將來要共同創造的回憶。話題的範圍既廣闊且深刻，在那些話題中，我們一下子成了五歲小孩，一下子又是國中生，一下子又成了自由奔放的旅

人，最後又再次回到此刻的我們。我們分享著彼此的回
憶片段，感覺關係更近也更深了。

　　偶而結伴露營的風景就稍有不同了。我們和許久不
見的好友們愉快地對話，熱絡地寒暄敘舊。容納多人的
大型庇護所帳篷內好不熱鬧，在這段溫柔的時間內，能
感受到心全然向著彼此。以相同的興趣所牽起的緣分是

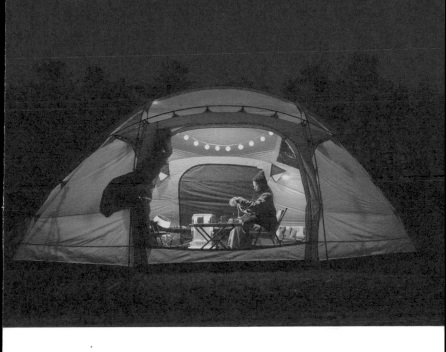

如此珍貴。偶爾好友們的臉上會顯現出稚氣的模樣。每
個人的心中,都懷著孩子天真爛漫的情懷,而在做自己
真心喜愛的事情時,那種表情就會三不五時地蹦出來。
每一次,我都會像是見到老朋友似的,也一起回到了童
年時期的我,回到那個帶著調皮表情的我。

在帳篷內的我，覺得外頭的聲音聽起來格外響亮，因此會用比平常更低的音調說話。就算沒人會說什麼，但到了夜晚，我們總會自動壓低音量，彷彿在悄聲分享什麼祕密似的。就像是回到童年時期，我們把巨大的棉被罩在身上，擔心大人們會聽見，所以悄聲地對彼此說話一樣。

我很喜歡各自鑽進睡袋之後，睡前談天的時光。因為平安地度過一天的安心感，以及睡袋帶來的暖意，會讓整顆心變得無限寬容，所有故事也都聽起來好溫馨。帶著棉花糖般鬆軟的心情入睡，想必這即是露營的夜晚無比甜美的原因。

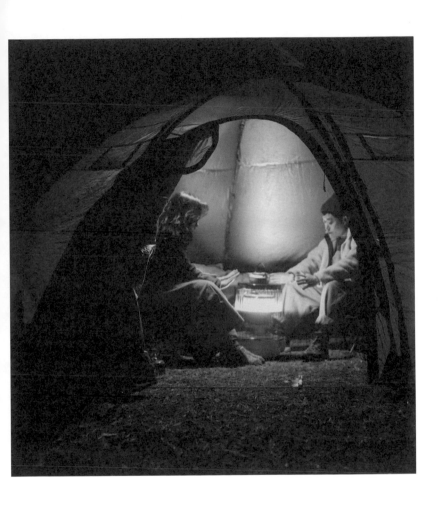

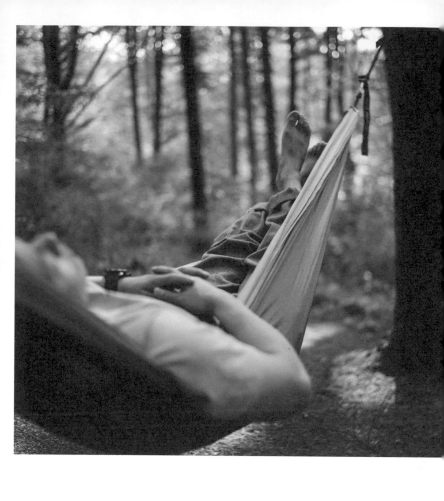

在都市中激昂憤慨的煩惱，

來到夏季之森之後，便如同他人的故事般陌生。

出發，
目標夏季之森

　　當春天被微塵搶走了風采，關上了短暫的季節之門，不知不覺中，夏季之門已澈底敞開。冷得讓人忍不住加快腳步的季節已成過往雲煙，而蔚藍的天空與綠意的饗宴才是夏天該有的本色，很自然地停留在我們視線的尾端。見到烈陽早已高照，想去森林的念頭也跟著迫切起來。想躲進層層疊疊的樹蔭下的日子，我們帶著習以為常的熟悉步伐，前往深愛的夏季之森，

　　噙著夏季光芒的山林染上了更深一層的綠意，將季節抱個滿懷，替在都市過早的熱氣下枯萎的我們注入了活力，以它特有的清新親和力。

　　我們揹著要輕盈許多的夏季行李，也不需要涼

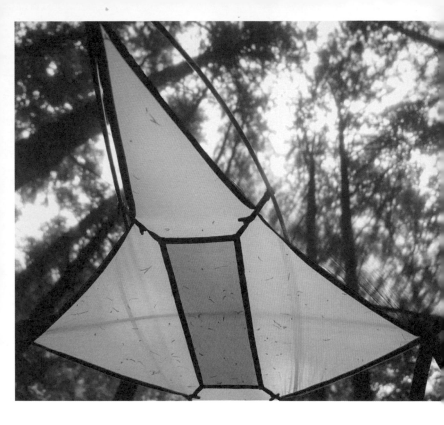

棚，直接就在大自然的樹蔭下打點一天要用上的家當。
在山林中做的事向來都差不多，但我們每次都會像是玩
新遊戲的孩子般興奮不已。大概是在無形中，我們也慢
慢地享受起這種重複的過程所帶來的節奏感吧。像是整
個人被吊床摟著，來場深沉甜美的白日夢，或是無所事
事地發呆，又或者是慢慢地點燃篝火。身處在夏季之森
中，什麼都不做就是一種美德，而單純的勞動之中充滿
了細微的快樂。

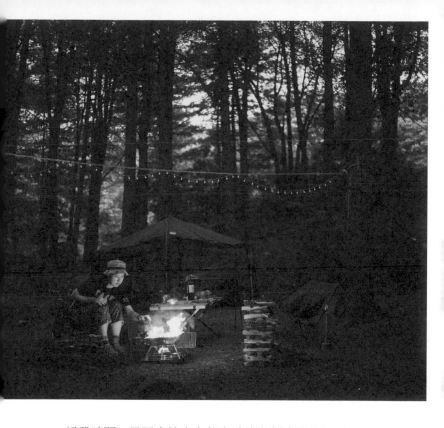

　　這段時間，是用來抹去在都市時那些折磨我的煩憂殘像。在都市中激昂憤慨的煩惱，抵達夏季之森後，便如同他人的故事般陌生。彷彿當成堆的柴火逐一消失，煩惱也接二連三地減少，心情格外酣暢淋漓。想必任何人都需要一段篝火時光，好清空一整個禮拜層層堆積的雜念。

　　我們的季節遊戲一如既往，今夏也前往山林 Go Go。

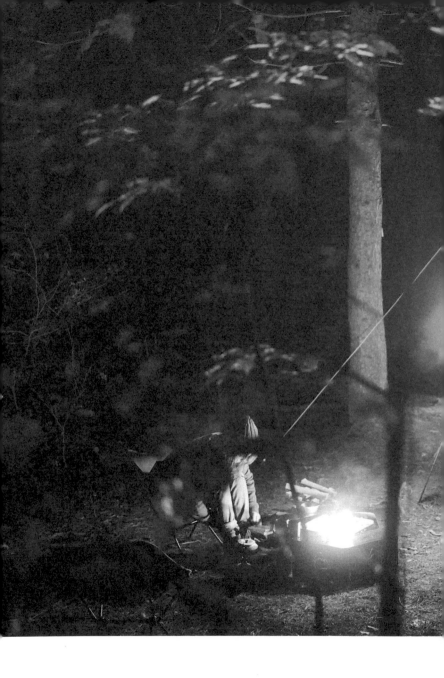

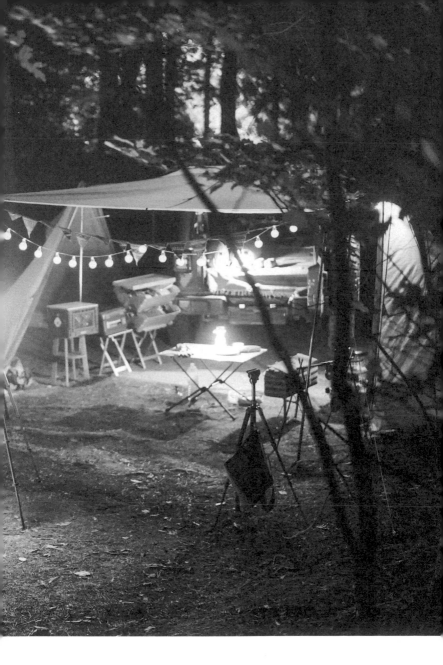

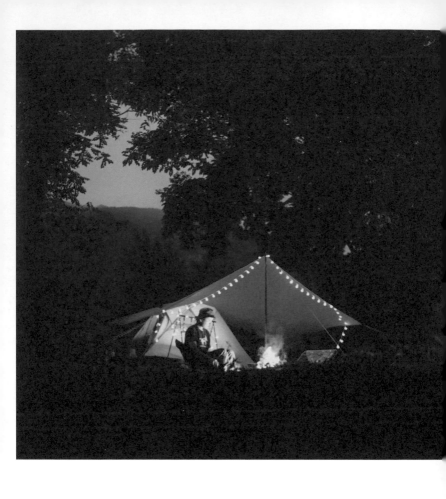

碰到這樣的日子，

或許更需要「無論任何情況，都欣然接受」的心態。

夏末
的心境

―――

　　夏季的脾氣陰晴不定，讓人難以捉摸。甚至是在
大自然中層層交疊的夏季山林，也難以讀懂表情。就
連只是稍微讓出身旁位置，夏季的山林也不會輕易應
允，但儘管如此，它仍讓我們情不自禁地握住一絲希
望。或許，還是能碰上好天氣吧？期待遇見那百分之
一的偶然，於是我們像是被迷惑似的前往夏季的山
林，但碰上大晴天卻突來一場傾盆大雨的日子時，便
忍不住心想，或許我們更需要的，是「無論任何情
況，都欣然接受」的心態吧，是面對突如其來的驟
雨，突如其來的陽光，什麼都願意接受的心態。不過

大家好像跟我們不一樣，似乎都對天氣預報深信不疑，以致寬敞的露營場內就只有我們，顯得格外靜謐。在這個位於黃梅山的頂端，甚至讓人感到有些許涼意的地方，我又習慣性地點燃了篝火。盛夏的篝火，察覺在這奇妙的情況下，自己依然很習慣地點上了火，不禁覺得好笑。風兒不時徐徐吹來，所以火不太容易點著，但即便是小小的火苗，我也不想輕易錯過，所以要比任何時候都要專注盯著那朵橘紅火苗。換作平時，這些柴火早就發出啪噠啪噠聲，輕快地燒起來了，可是現在卻只不斷口吐煙霧，不一會兒就熄滅了。是啊，夏天點什麼篝火呢？

天空先是突然放晴，接著烏雲聚集，而後又散去，如此反覆著，就像搭乘情緒的雲霄飛車般善變。要比任何時候都安靜的夜晚，疲勞也隨著黑暗襲來，即便雨聲徹夜滴滴答答地打在遮陽棚上，我們也依然睡得很沉。

山中的早晨，見到徹夜的大雨帶來白濛濛的霧氣，心又再度著了迷。到了五月杜鵑花盛開的季節，黃梅山的夏天猶如異國風景般陌生，甚至這時還有獐子快速地從我們眼前奔馳而過。這座森林就像是在守護祕密似的，眼前的風景雖然朦朧不清晰，但也因此教人沉迷。無論是人、是地點，有時並不需要太多資訊。因為一旦有了過多的資訊，就很容易輕下判斷，也會使我們收起好奇心。待在適當的位置上，帶著適當的好奇心觀看是很重要的。儘管對每個人來說，標準都有些許不同，但只要帶著適當的資訊和心態，無論在何處，偶然和好奇心都會為我們引路，就像今天一樣。

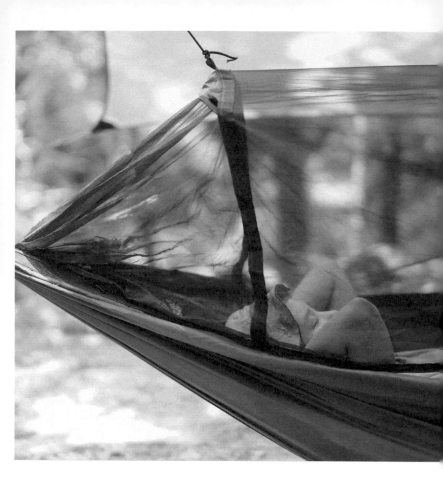

　　在這裡，有著什麼都不做也無所謂的自由，
以及極其漫長，彷彿會通往永恆的午後時光。

週末，前往山林
——在下個季節即將到來的夏末之森
——

　　彷彿即將結束，卻依然未見離去的夏末，依然使勁地抓著我們的衣角。我們已經厭倦都市夏季的喜怒無常，於是來到了山林中的露營場，走向清涼的樹蔭下，前往綠意盎然的森林。

　　我們手腳俐落地搭建好要停留一個夏末之日的家，低聲親暱地聊著天，準備好要生火的位置。在季節的流動要比起都市更飛速的山林中，甚至帶有強烈的寒意。照這情勢來看，今晚似乎有機會點燃篝火。雖然我們每天都很努力打包輕便的行李，但今天，為了給自己一點休憩的空暇，我們決定再多花點心思。

155

為了辛苦一個禮拜的自己，我們決定讓背包增加吊床的重量，享受一下這種微不足道的奢侈。

我們兩個搭起今天的房舍，同時很有默契地靜靜專注做自己的事。在這段無須言語的精緻時光中，彼此之間彷彿有溪水溫柔地流動，而在這段時間，今天的房子也三兩下俐落地完成了。我們擁有一種近似分工的默契，當他將釘子敲進地面，把帳篷穩穩固定好之後，我就開始在帳篷內打點一天的生活。就算沒有人開口，也能很自然地各就各位，一切都很祥和安穩。這並不是由誰決定的，而是各自主動去做自己擅長的事情，在大自然中上手的工作就是這麼自然。是因為度過了繁忙的平日嗎？抑或是陽光過於耀眼？我彷彿受到在樹林間輕輕搖曳的吊床迷惑，在上頭躺了一會兒，結果卻不小心睡著了。大概睡了十分鐘左右吧，在那悄悄跌入夢鄉的半晌，感覺就像從非常深沉甜美的宇宙游了一趟泳回來似的。那個宇宙是如此遼闊，但因為轉眼即逝，所以顯得更加朦朧縹緲。夏天帶來的漫長午後時光，我終於讀完了在都市時翻閱了零碎內容的書。為了在夜間升起篝火並來段火慒時光，我撿了一堆掉落在樹下的樹枝回來。

就在我不僅把口袋裝滿，手上也拿滿小木塊，踩著小碎

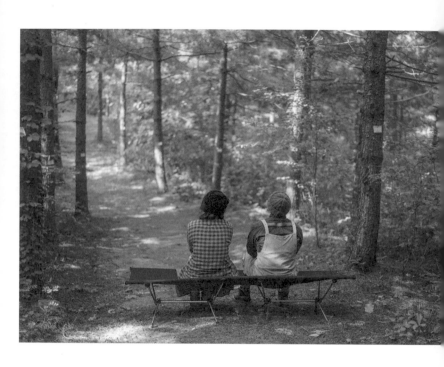

步回來時，頓時彷彿變成撿了一堆橡實的松鼠般，臉上自動浮現幸福的表情。所謂的幸福，就是這麼樸實無華。

做了一大堆事情之後，外頭的天色依然亮著。在汲汲營營的都市生活中，時間總是走得太快，轉眼間一天就不見蹤影，然而回首時，時間只是一再逝去，並未留下什麼深刻的記憶。諷刺的是，有時比起在都市度過的五天，像這樣在大自然中度過的兩天感覺更加充實。滿滿的兩個一整天，對有些人來說可能只是一瞬間，對有些人也可能是富足的餘裕。在這裡，有著什麼都不做也無所謂的自由，以及極其漫長，彷彿會通往永恆的午後時光。

在藍黑的夜色下，我們把下午勤快撿回來的樹枝和柴火適當混合後點燃。嗒噠嗒噠，樹枝發出輕快的聲響，火苗參差不齊地往上延燒。夜間冷颼颼的空氣劃過臉頰，讓人不禁納悶，那個熾熱的夏天究竟上哪兒去了？看到大家都聚集到篝火前取暖的樣子，看來夏季的腳步已經走遠了。

在不知不覺中，夏末已經開始悄悄地關上門了。

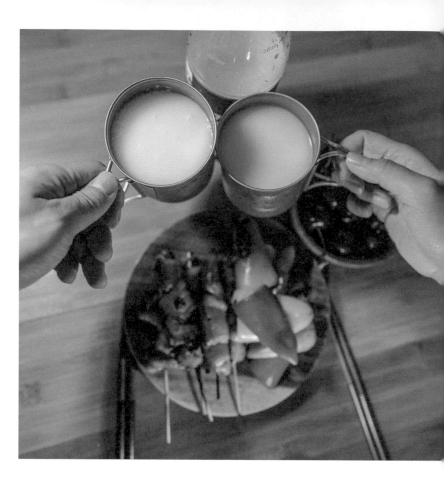

唯有來到這裡，才能嘗到的滋味。

這麼一想，我們的旅行

便多了一層新的意義。

小米酒的
滋味
——

　　露營的同時，我們走訪了各個區域，很自然地，
品嘗該地區特產或食物成了一種習慣。不過，現在又
多了一項興趣，那就是品嘗當地的酒或小米酒。儘管
在首爾時也能品嘗到各式各樣的酒，但總是比不上產
地的鮮釀和多元化。

　　尤其小米酒的價格低廉，每個區域的種類也大異
其趣，因此我們總會在當地超市買上一瓶。好比說去
求禮時就買山茱萸小米酒，到江原道就買玉米口味小
米酒，去加平時買松子口味小米酒等，選擇雖然很單
純，但購買各地區的小米酒也是露營重要的一環。當

地的小米酒種類也很多，有時光是要挑選哪一種就能苦惱許久。不過，與其說是苦惱，其實更接近大開眼界，尤其碰到在首爾沒見過的小米酒時，甚至會喜出望外。

　　唯有來到這裡，才能嘗到的滋味。這麼一想，我們的旅行便多了一層新的意義。只要看到該地區的小米酒，旅行的記憶也會跟著裊裊升起。露營之夜，友好地分享一杯摻有當地滋味與故事的質樸小米酒，所謂的快樂似神仙，不就是這麼一回事嗎？

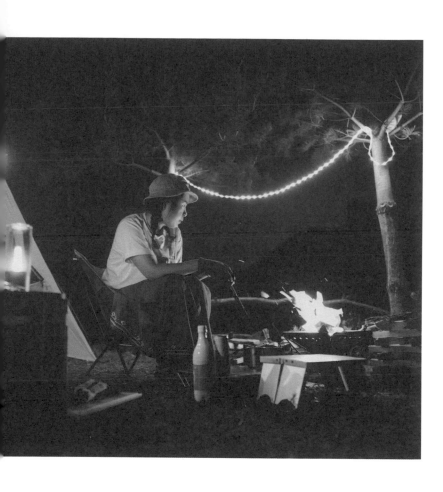

相較於晾乾溼答答帳篷的麻煩，
我們的相聚有著無可比擬的溫暖。

夏季的
離去
———

　　好久沒和好友們聚在一塊了。原本單身的朋友變
成兩個人或三個人，有大人也有小孩，大夥兒全聚在一
起。我們信守了說要找個日子聚一聚的約定，而這個地
方就像是在歡迎為了躲避都市炎熱的我們似的，籠罩
著一股奇妙的季節感。用手機查看了今天的天氣，上頭
顯示的圖像全是雨傘，但雨中露營的經驗也不是一兩
次了，難道我們會向雨勢投降嗎？相較於得將溼答答帳
篷晒乾的麻煩，我們的相聚有著無可比擬的溫暖。也因
為這樣，彼此的歡笑聲占據了平日安靜的露營場，在由
廢校改建的此處，我們如同當年的孩子般笑聲不斷。

　　許久未聚的眾人並沒有忙著敘舊，而是把烤好的肉片讓給對方、遞過特地事先醃漬好的小黃瓜，又或者分泡菜給對方，說著：「你不是喜歡吃泡菜嗎？」就算沒有言說，也都了然於胸，這是屬於我們的溝通方式。不必細說這段時間發生了哪些事，能一起度過此時此刻便已然足夠。

166

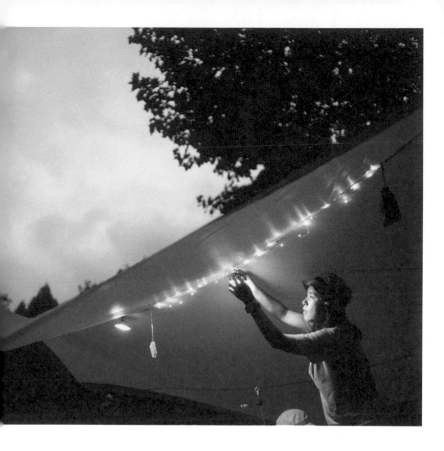

　　那晚，秋天翩翩地落在我們之上。八月的仲夏夜，
冷風拂過臉頰，於是我們拿出長袖衣服穿上。不知不覺
地，手機中顯示的大氣圖示從雨傘換成了烏雲，而讓人
感覺不真實的仲夏夜寒意，也如夢境般逐漸遠去。

　　沙沙……在我們的歡笑聲背後，一個季節又這樣離
去了。

當年是否還未能參透呢？

唯有一扇門關上，另一扇門也才會開啟。

豎耳傾聽
秋季之森
—

　　享受露營，春夏秋冬任一個季節都不能錯過，不
過其中又以春秋兩季更適合露營。恰到好處的微風和
陽光，抬頭仰望天空時也不必皺著眉頭，而帳篷的門
也不必緊緊關上，這樣的季節，總讓我們擁有好心
情。雖然短暫，但也因此必須過得更充實的季節，雖
然心中盼望著它能在身邊多停留一些時日，但讓人惋
惜的是，秋天就是如此短暫。儘管如此，想到這個讓
大夥兒很自然地聚在籌火前、倚靠彼此溫度的季節即
將到來，又忍不住感到欣喜，心情很是微妙。

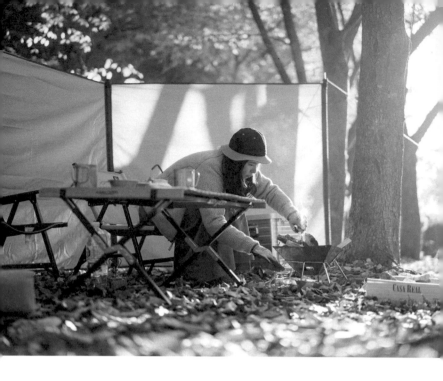

　　仔細想想，小時候的我似乎對秋天絲毫不感興趣，因為感覺它就像是萬物都走向結束、整個世界都關上門的時期。當年是否還未能參透呢？唯有一扇門關上，另一扇門也才會開啟。我們從容不迫地搭建好今天的房子，讓疲憊的身體躺下，慵懶地睡了個午覺。彷彿只有一剎那的午覺是如此香甜，秋陽也還依然等待著我。

　　今天帶上了與身為慢郎中的我相仿的底片相機，這是小時候去郊遊的日子才能屬於我的東西。當年的興奮感，是否也一同裝進了四角形的取景框呢？喀嚓，我試

著以底片捕捉這一刻。

　　涼意濃厚的秋季之森呼呼吹著白天的篝火，嗒噠嗒噠柴火燃燒的聲音填滿了山林。一如往常，樹梢上總有紅松鼠忙碌地奔來奔去。隨著牠的足跡，松果和樹枝也跟著接連從高處墜落，而在底下，有個人欣喜地喊著「好耶」，並趁機拾起掉落的細枝。就算沒有播放音樂，但有牠們踩著碎步四處奔走、彼此溝通時的說話聲，以及偶而彷彿在合唱般的篝火燃燒聲，秋季之森已充滿了各種聲音。

　　一如往常，我們將平日的繁忙奔波全扔進篝火，帶著週末彷彿永遠都不會結束似的慵懶心情，留心傾聽秋季之森。或許，相較於對季節逐漸走向盡頭的遺憾，我們聽見的，會是這些小動物辛勤準備迎接下個季節的忙碌步伐。

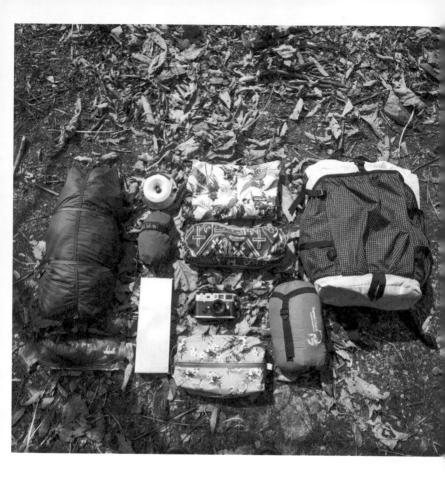

為了長久享受大自然之美，走過卻不留痕跡，
反覆思索，「減法」似乎都來得比「加法」更為合適。

背包客的背包中都裝了些什麼？

靠著一個背包容納所有行李的背包旅行，代表的是要攜帶住一晚以上的野營生活需要的裝備，自由地上山下海，行走在田野與溪谷等的旅行。顧名思義，因為背包要裝下所有行李，所以只能帶必要的東西上路。

一般對露營的印象，主要會讓人聯想到彷彿把整個家都搬來似的汽車露營。汽車露營有車子能裝載行李移動，因此移動距離和行李重量沒有限制。相較之下，大家可能會認為背包旅行必須放棄很多東西，但事實上卻能帶回更多收穫，而這正是背包旅行獨有的樂趣。

上路之前，要先準備野營生活必要的物品，可是該帶上哪些，又該如何打包行李呢？

　　背包旅行的基本原則是「簡單」，是要放下在都市時緊抓不放的許多東西，只打包絕對不可或缺的行李。要是不這樣做，你只會得到一個原本想帶上的物品都還裝不進一半，就已經塞滿的背包。就算想辦法把東西都塞進去好了，顯然只要走個幾步，那些行李就會重重地壓著我們的肩膀，讓腳步變得更沉重。旅行就是要開心，總不能一出發就精疲力竭，所以一開始打包簡便的行李是很重要的。

　　如果是夫妻或情侶一起露營，就能分擔行李的重量，減輕一些負擔。分擔帳篷、食物、餐具等共同行李，再把個人行李分別放入各自的背包就行了。除了帳篷之外，抵擋地面寒氣的充氣墊和睡袋也是必需品。扣除冬天，剩下的三個季節也可以使用輕盈的露營墊。按照需要用上的順序，從背包的底部層層收納整齊；睡袋可以最後再拿出來，因此放在背包的最底部。折疊椅和迷你桌所占的體積小，所以可以毫無負擔地帶著走。考量到大自然的天氣和都市不同，薄外套也最好一併帶上。

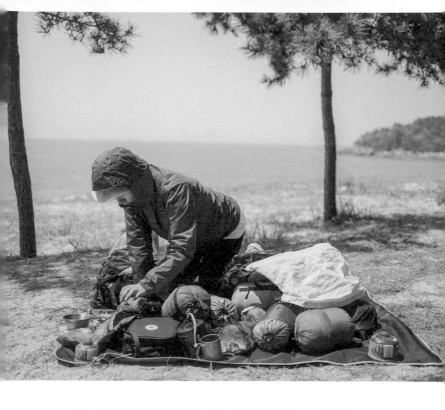

　　背包旅行中占據最多行李的主要是食物。如果能放下對食物的貪欲，行李就會精簡許多，也能減少丟棄的垃圾。我們主要會攜帶調理步驟最少，不會留下廚餘，只需要加熱的即食品。有戰鬥食糧之稱的即食品，不僅吃的時候或整理的時候都很簡便，味道也很不錯，因此成了我們偏好的菜單。只能簡單煮水的小型露營鍋、可以用來當小碟子或杯子等多功能的露營杯和湯匙，背包客的廚房裝備就完成了。

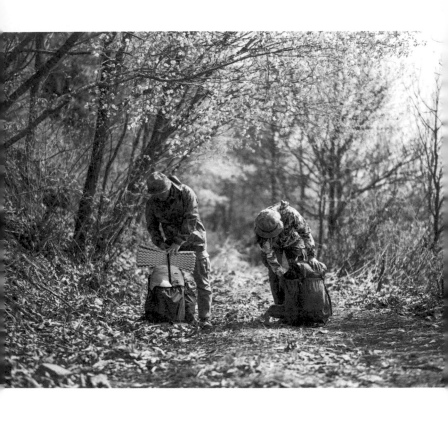

背包旅行的資歷久了，即便每次帶著行李都差不多，依然會像郊遊前夕般雀躍、興奮不已，同時也會告訴自己，這次的行李再減少一些吧！為了長久享受大自然之美，走過卻不留痕跡，反覆思索，「減法」似乎都來得比「加法」更為合適。

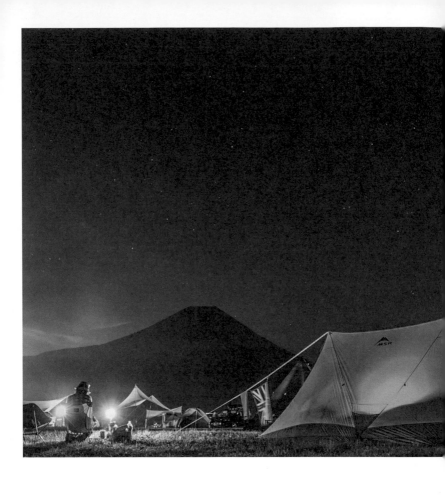

光是想到「什麼時候還能做這些事情啊？」

就連初次的笨拙與陌生，

也都能開心地敞開胸懷去擁抱。

日本 Go Out 背包旅行 1
——從首爾到靜岡

——

　　位於日本靜岡縣的朝霧高原露營場，是一座能眺望富士山、占地遼闊的露營場，也是日本舉辦 GO OUT CAMP（日本每年會舉辦的露營節）的場地。最近也有推出日本 GO OUT CAMP 的旅遊行程，所以購票變得便利許多，而且如果租車的話就能更輕鬆到達。不過不知為什麼，我們倒是比較想走背包旅行的路線。

　　因為是要跑到國外露營，覺得帶太多行李會很有壓力，後來我們覺得應該可以嘗試把所有行李都裝進一個背包就出發。我們帶著挑戰的精神在日本 GO OUT CAMP 的網站和朝霧高原露營場的官網報名，並

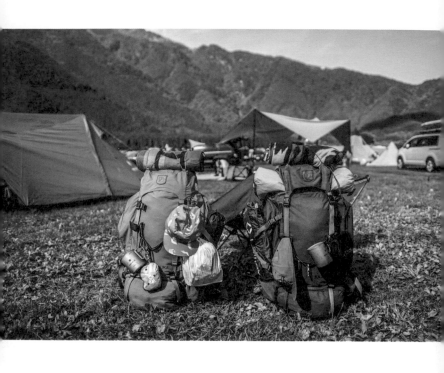

在靜岡觀光廳的協助下，揹上背包到朝霧高原露營場旅行去了。因為已經是好幾年前的事了，所以當時設施條件一定不比現在，尤其以取得靜岡縣當地的交通資訊最為棘手。這是一趟期待與興奮遠遠勝過擔憂的旅程，即便得知一天就只有一班巴士可搭，我們想的也不是「萬一錯過了怎麼辦？」而是「哎呀，運氣不會那麼背吧？」雖然我們也可以採用輕鬆一點的方式，但我們認為，親自制定每項細節的旅行也別具意義。

　　一般要前往朝霧高原露營場時，有許多人會走「成田機場入境→租露營車移動至靜岡」的路線，但我們打

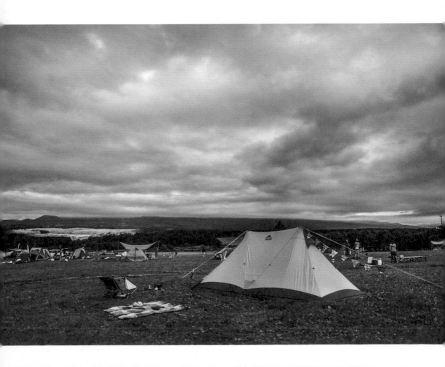

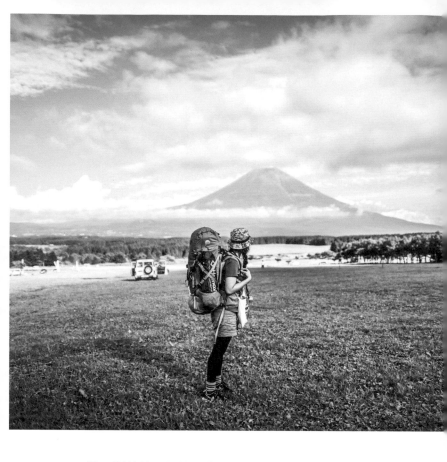

從一開始就不打算租車，而是揹著背包就上路，因此就算有點麻煩，仍決定搭乘大眾交通工具。我們先從成田機場移動至東京，再從東京搭兩小時多的高速巴士抵達靜岡。在靜岡時，我們再次搭上巴士，下車則靠步行二十多分鐘抵達朝霧高原露營場。把路線用文字記錄下來，看起來好像很複雜且麻煩，但實際上每分每秒對我

們而言都樂趣無窮。光是想到「將來何時還能做這些事情啊？」就連初次的笨拙與陌生，也都能開心地敞開胸懷去擁抱。感覺就像回到大學時期去當背包客一樣，而且在陌生的地方依靠彼此的過程也會形成革命情感。雖然速度不快，但能按照我們的想法、我們選擇的路逐漸前進的成就感，猶如在遊戲中過關斬將、完成任務的過程，讓人樂此不疲。不過，大概也是因為有能共患難的可靠夥伴吧。抵達朝霧高原露營場，在入口更換票券時，當地的工作人員聽到我們是從韓國來的，忍不住嚇了一大跳，同時朝著我們舉起了大拇指。富士山彷彿歡迎我們到來似的，露出了清秀明淨的面容，瞬間一路舟車勞頓的疲勞全都消散了。見到總是藏身在雲霧之後，不輕易露出倩影的富士山熱情相迎，總覺得這三天兩夜的旅程一直都會是好心情。

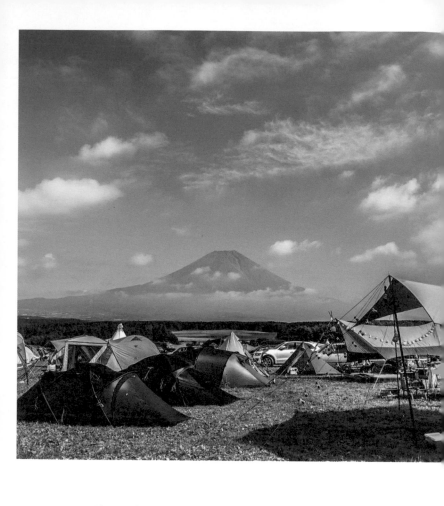

藉由露營這個共同的交集，讓我們彼此結為好友，

而有一天要再到對方國家一起露營的約定，

也慎重地擱放在心中。

日本 Go Out 背包旅行 2
——結交朋友

———

　　過去曾有讓參加者聚在烤肉場分享食物、增進彼此增進友誼的「Go Out 前夕慶典」時間。這是來自各地的露營愛好人士齊聚一堂、友好交流的時間，而我們也決定參加了。事實上前夕慶典是能夠遇見各種露營愛好人士的珍貴機會，因此也成了我們引頸期待的事情之一。三五成群聚集在巨型烤盤前，在上頭擺滿肉片、蔬菜等食物燒烤來享用的樣子很是壯觀。可能大部分都是開車來的汽車露營人士，不僅是食物，就連裝備也很華麗。考量到背包重量，我們只帶了最少的食物行李，所以能在大烤盤上烤的，就只有熱狗和

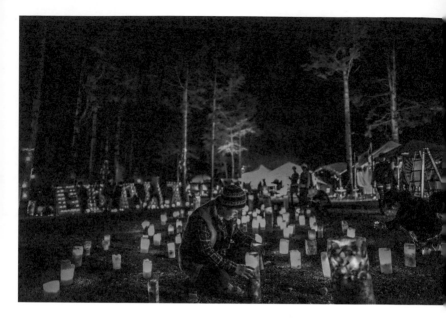

培根等加工食品。如果要去買肉，移動距離過長，加上
有秋老虎發威，新鮮食品可能會變質，對背包客來說是
種奢侈，所以我們能選的就只有熱狗和培根。考慮到可
能會交到日本朋友，我們事先帶了幾罐鋁箔包裝的燒酒
作為禮物。就在我們心想著是否最後得整個直接帶回國
時，一位酒後興致高昂的青年過來主動向我們攀談。

　　——一起吃吧！

　　日本青年邀請我們到他們能大口吃肉、大口喝酒的

攤位上，而我們也把鋁箔包燒酒送給了這位叫做達也的朋友。達也說自己來自東京，是來參加品牌攤位的。

——哦，鋁箔包燒酒！我一直很想嘗試韓國的酒。在韓國，燒酒都是怎麼喝的？
——在韓國，我們會一口乾掉燒酒。
——噢噢～酒這麼溫和啊？
——酒倒不溫和，但韓國人喜歡一口乾掉。

聽到我的話後，達也很豪邁地把燒酒當成飲料來喝，大口吸了起來。

——韓國人竟然可以一口氣喝掉這個，太了不起了，韓國人的酒量果然很強。
——不是啦，我不是指一口氣乾掉鋁箔包啦……

我們聊著韓國人會直接喝燒酒，而日本人會加入冰塊稀釋的飲酒文化，拉近了彼此的距離。達也小口小口喝著燒酒，最後也把酒喝光了，讓我們不禁擔心起他隔天會不會宿醉。翌日我們到品牌攤位去向達也打招呼，卻不見他的人影。他沒事吧？出於擔憂，晚上我們又過去看了一次，結果達也帶著從鬼門關走了一遭回來的表情向我們打招呼，同時說：「燒酒太厲害了。」幸好達也的狀態恢復了，我們聊著露營的話題，也邀請他往後

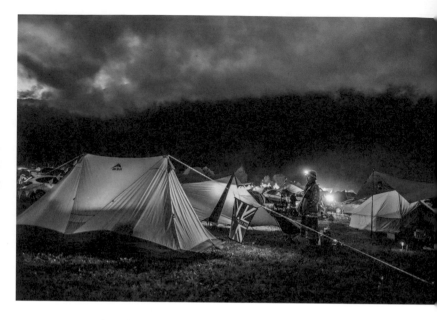

一定要來韓國露營，我們就這樣在 Go Out 和日本露營愛好人士成了朋友。

　　三天兩夜的 Go Out Camp 對我們來說就是新鮮感的化身。正好隔壁是來自中國的露營者，一時之間形成了韓中日露營愛好者齊聚一堂的獨特氛圍。聽到從四面八方傳來的日語和中文，感覺就像真的來到了很遠的地方，充滿了異國風情。藉由露營這個共同的交集，讓我們彼此結為好友，而有一天要到對方國家一起露營的約定，也慎重地擱放在心中。

在這趟旅程中，我們體驗了所有人聽到之後直都搖頭說有難度的「去朝霧高原背包旅行」，與充滿個性的日本露營愛好者相遇，在現場參觀各式節目體驗與活動，彷彿童話般的富士山麓風景，乃至於延續三天兩夜的好天氣。

　　搭乘大眾交通工具，前往任何人都可驅車前往的靜岡朝霧高原露營場，過程雖不容易，但也不是什麼太難的事。因為我們深知，這件事沒有既定的路徑，只要闢路前往就行了。最重要的是，逐步尋找目的地的過程也同樣令人享受。雖然這是趟只揹了個背包就上路的旅行，不是什麼豪華之旅，但我們也因此累積更多開車前往時會錯過的點滴回憶，畢竟所有旅程，都是我們冒險的一部分。

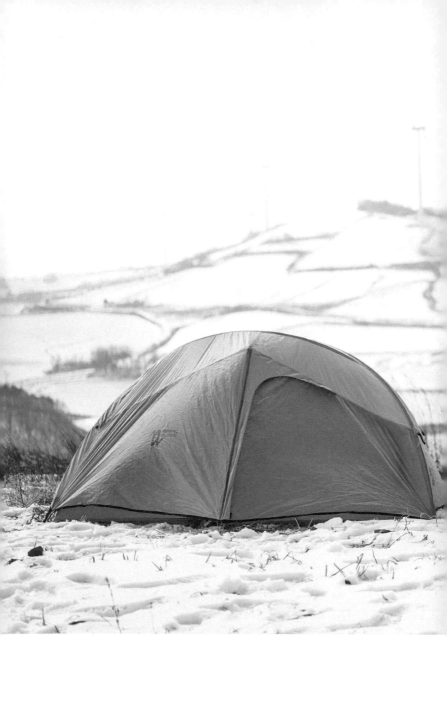

因此，走入大自然時，

總會情不自禁地凝視、沉醉其中。

等待
季節的心

———

　　大自然的季節要比城市中感受到的更濃烈、更深沉，來訪的腳程也更快。在近處觀看季節一年勤快地轉變四次樣貌，總讓人再次大受感動、不住讚嘆。在都市時渾然不知的季節色彩，在大自然中是如此鮮明。春天有從土壤中探頭的嫩芽與清新的春花，夏天有充滿朝氣的綠意與翠波蕩漾，秋天有粒粒飽滿的穀物與豐饒的果實，冬天則有令鼻頭發酸的冰冷空氣與白瑩瑩的雪花，教人不禁感嘆，怎能每個季節都展現出不同魅力的風景呢？因此，走入大自然時，總會情不自禁地凝視、沉醉其中。雖然遺憾季節離去，但又

有下個季節可以依靠，因此對四季的存在充滿感謝之情。多虧於此，我們才得以體會春天或秋天去健行、背包旅行或自行車露營，夏天能往涼爽的溪谷去，冬天當樹枝披上冰晶後，也能享受觀賞霧淞的樂趣。每個季節都有能享受的「大自然遊戲」，一整年好不忙碌。

對於大自然時時刻刻的溫柔陪伴，雖然心存感激，但最近也格外感到愧疚，因為一年年過去，能明顯感覺到季節的界線逐漸模糊，色彩也越來越淡了。為了能夠長久停駐在大自然的身旁，我們也時時在思考能做些什麼，即便是微不足道的小事，也努力去實踐它。像是減少使用塑膠與一次性用品，把自己的垃圾帶回來，只帶吃得完的食物分量等，一項項去實踐我們能遵守的小小約定。把這些約定逐一集結起來，必然能帶來變化。因為此時此刻，我們似乎有必要努力順應自然，而這樣的做法，才是在報答迄今仍勤快地來到我們身邊的季節、報答下個季節。

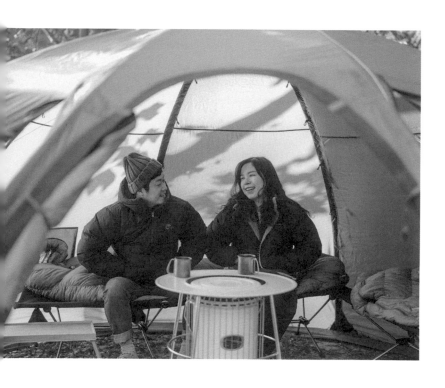

冬季的幸福，得來全不費工夫。

冬季的野營生活，

讓我們對在家時坐享其成的一切，再次萌生感謝之情，

即便只是小事也能感覺到幸福。

冬季的
野營生活

　　冬季的山頭，特別是下雪的時候，雖然凍得要命，但為何老是想去造訪呢？擺明去了又要吃上苦頭，卻忍不住一去再去。想必是因為忘不了在帳篷時聽到白雪撲簌簌地落下的聲音，以及早晨起床時在眼前鋪展的雪原風景等冬季的點滴吧。

　　看到一搭好帳篷，隨即穿上了羽絨褲、羽絨外套和保暖休閒鞋（Bootie：冬天在帳篷內時，為了替雙腳保溫所穿的套鞋），把自己從頭包到腳的彼此，隨即聯想到米其林輪胎的胖娃娃標誌，忍不住笑了出來，而即使只是倒杯滾燙的水下去就能食用的戰鬥糧食，也頓時變

199

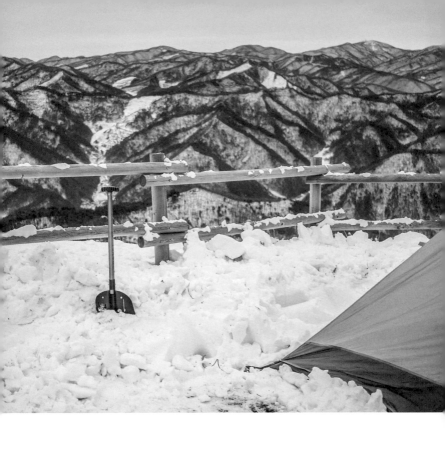

得美味無比。睡覺時，寒風透入了帳篷內，冷得我們翻來覆去睡不好覺，但我們窩在睡袋內緊緊握著暖暖包，關切彼此的安好。即便只是小小的屋頂，能有個徹夜替我們擋風的地方仍令人安心，回到家之後，光是能用熱水洗個澡，就讓我們幸福得不得了。

冬季的幸福，得來全不費工夫。冬季的野營生活，讓我們對在家時坐享其成的一切，再次萌生感謝之情，即便只是小事也能感覺到幸福。或許是如此吧，碰到像最近一樣很難見到雪景的暖冬，偶而不免感到哀傷，彷彿冬季的冷冽與蕭瑟，如今已成昔日回憶。

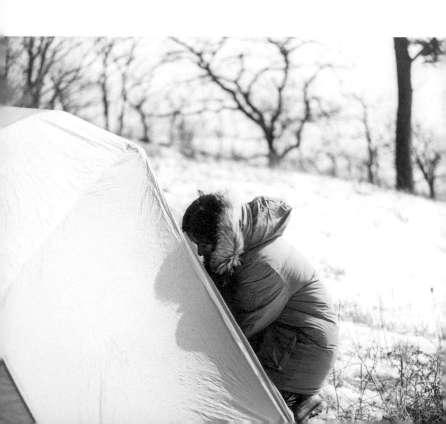

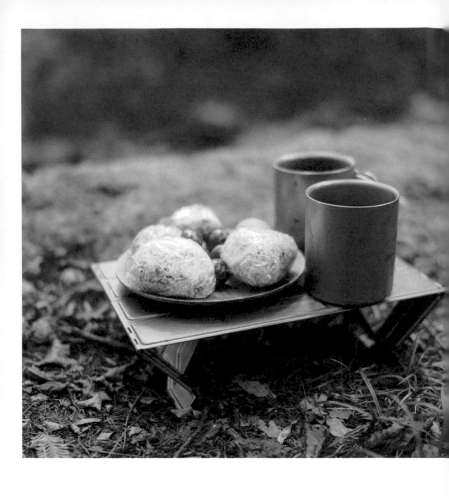

到頭來，少吃點、少丟棄些，

稍微勤快一些，

才是我們和大自然一起正向共存的方法，

不是嗎？

背包旅行
吃什麼

———

　　在減少所有行李，只揹上最少東西的背包旅行
中，食物的份量自然也跟著縮水了。雖然知道光是減
少食物的份量，背包就能輕盈許多，但早期時的我們
卻還是難以割捨，總是把所有廚房用具都帶著上路，
也因此當時要揹負那些重量真的很辛苦。而這一切，
都是源自於「既然要走很多路，好歹也要好好吃飯
吧」的念頭。但是，在背包旅行時做料理或吃大量食
物，在各方面都會造成負擔。想要做料理，就需要使
用爐子，這對背包的重量和體積無疑是最大的負擔，
而相伴而來的廚餘也是個問題，所以背包旅行時，我

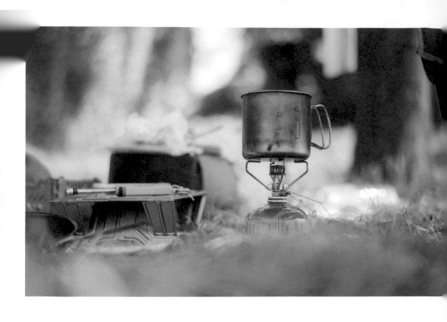

們的菜單開始更接近「生存」。如此執行之後，過去倍感壓力的苦惱也一點一滴地減輕了。當然，我們的背包也變輕了。

透過這幾年的經驗，我們自然而然地悟出了道理。事實上背包旅行時，無論什麼食物都能吃得津津有味，所以就算不做美味料理也無妨。步行好幾個小時之後，不管是什麼，真的都很好吃。若是中途吃根能量棒或巧克力等乾糧，就能預防突然襲來的飢餓感。一開始我們會準備只要簡單煮個水就完成的戰鬥糧食或杯麵等，現在則是準備不用爐具的食譜，像是在家做飯糰或三明

治，或是水煮蛋和水果等可以直接吃的食物。在保久乳內加麥片或乾糧餅乾、不加水也能調理的自熱食品都是不錯的替代方案。不知從何時開始，先簡單地充飢，再到當地餐廳吃上美味的一餐，成了我們背包旅行時的公式。因為唯有這樣，走路時才會更輕鬆，停留時相對留下比較少的垃圾，撤退時也更簡便。享用拜訪之處的當地特產製作的料理，飽餐一頓之後，才覺得真正去了一回。期待最後一餐的興奮感，則是附加的樂趣。

　　到頭來，少吃點、少扔點，稍微勤快一些，才是我們和大自然一起正向共存的方法，不是嗎？

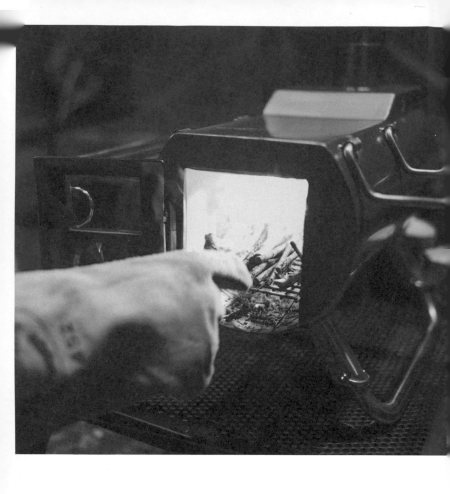

有了柴火暖爐這個生火後能調節火力的取暖好夥伴，

也多了一個簡易的廚房，

能在上頭做點什麼，

就像在玩冬季遊戲般，多了一種新樂趣。

冬季露營的玩具，
柴火暖爐

───

　　雖然很喜歡在春、秋等涼爽的季節去露營，但其實夏、冬的露營也魅力十足。特別是能同時欣賞雪花撲簌簌地落下的冬天，總令人翹首等待。儘管要隨身攜帶比其他季節多一些的行李，但就像在玩扮家家酒般，把每樣裝備都安置妥當，接著像是組裝玩具般拿在手上把玩也很有意思。由於天氣寒冷，大夥兒必須擠在帳篷或庇護所帳篷內，而這種倚靠彼此溫度的溫馨氛圍，成了冬天獨有的另一種浪漫。

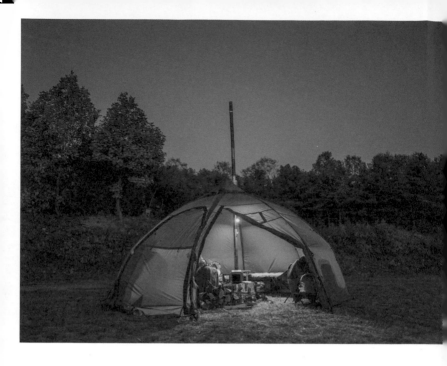

　　首次使用柴火暖爐的那天，看到煙囪從帳篷頂竄出的光景，我也情不自禁地發出「哇～」的讚嘆聲。回想著煙霧沿著煙囪裊裊上升的畫面，內心的興奮感也跟著油然而生。往後暖爐還會陪伴我們度過幾個冬天呢？想起一到冬天就有溫暖煙霧升起的帳篷風景，心頭就一陣暖呼呼的。我們將小小的柴火暖爐設置在帳篷正中央，並且把事先準備的柴火堆放在周圍。暖爐雖然小小的，但看起來很堅固耐用的樣子，讓人產生了信賴感。

　　新朋友，往後也請多多關照了。

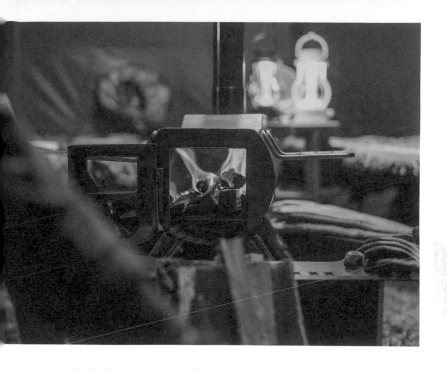

　　打開暖爐的小門，把柴火放入，接著把水壺放在燒熱的暖爐頂蓋上，嘗試把水煮開。呼——當水壺的口中噴出熱氣，發出咕嚕咕嚕的沸騰聲時，我就會把咖啡豆磨好，不慌不忙地準備咖啡。將剛烘焙的新鮮咖啡豆精心磨好後，注入水壺中的水，隨即冒出白色的泡沫。清新的咖啡香氣頓時盈滿了整個帳篷，這時我們才慢慢啜飲一杯剛泡好的咖啡。砍下木柴，在火上煮水，研磨咖啡豆，這整個過程的誠意想必都裝進這一杯了。要比其他季節更悠閒、更慵懶的冬季露營，就從一杯咖啡開始。

我們並非會常在露營做料理的類型，因為一旦做料理，就會產生要丟棄的廚餘或垃圾等狀況伴隨而來，以致原本是要去露營休息的，卻經常因此吃足了苦頭。如今我們只按需要的分量把食材分成小包裝，簡單調理一下，就能享用料理了。吃得簡單，更放鬆地休息，至於美味的食物，就交給露營場附近的當地餐廳，這成了我們露營的固定行程。相較於專注休息，而不是做料理的其他季節，冬天因為有了柴火暖爐這個小小的廚房，使得做料理時增添了一點趣味。雖說是料理，其實也沒什麼特別的，只不過有了柴火暖爐這個生火後能調節火力的取暖好夥伴，也多了一個簡易的廚房，能在上頭做點什麼，就像在玩冬季遊戲般，增添一種新樂趣。

　　偶爾我們會另外準備迷你火爐，從柴火暖爐內分點木炭過來，用熱氣烤肉來吃。因為帳篷內可能會煙霧瀰漫，所以我們會打開其中一邊，也因此會感覺到一側的臉頰是冰涼的，另一邊則是暖呼呼的，形成一種涼爽與溫暖並存的奇妙空間感。

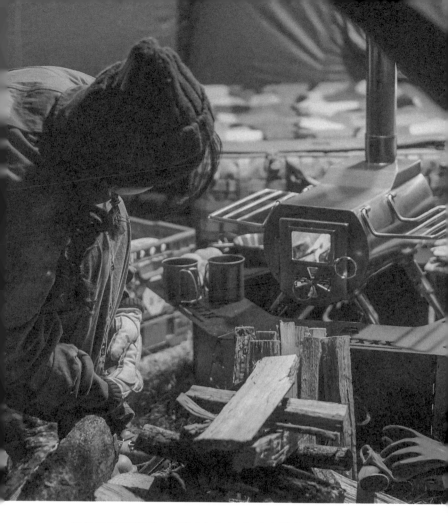

　　在冬季的帳篷內，可以安全地享受火爐的樂趣，也
能欣賞放慢腳步的感性風景。如果想要獲得溫度，就必
須老實勤奮地持續放入柴火，這種柴火暖爐的小小細
節，不正是冬季露營的浪漫與趣味嗎？

就算無法每次同行，無法經常見面，

但我們能把共同累積的回憶一點一點拿出來享用，

度過極其漫長的冬夜，

同時說著：「是啊，沒錯，我們曾經那樣過。」

祝大家聖誕節快樂
──和好友們一起聖誕節露營

　　雖然我們主要都是兩人去露營，但偶而也會和好友們同行。特別是在年末，我們總不時拿節日當藉口，與那些想念的臉孔敘敘舊。一群因露營結緣的露營愛好者，碰上歲末時果然還是選擇露營。與好友們一起吵吵鬧鬧的露營總讓人心情愉快，也因此獲得了些許力量。因為向來都只準備兩人份，但這次要連同好友們的份也一起準備，所以就帶得充足一點，以致最後總會不小心準備太多，但每當腦中浮現好友們的臉孔，準備的行囊總會慢慢地鼓起來。想必這裡頭也包含了我對彼此無法經常見面的遺憾吧。

　　相較於只帶最少物品的兩人露營，多人露營時則

213

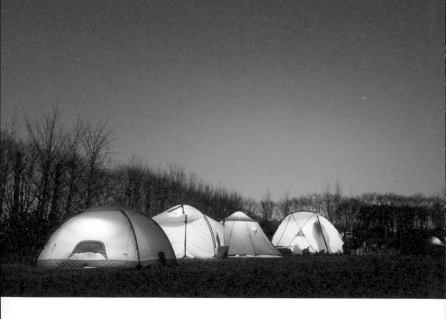

是各種工具紛紛出籠了。如同露營總被稱為大人版的扮家家酒，當各種小巧的露營工具紛紛出籠時，我們彷彿再度成了孩子似的，好奇心瞬間爆發。從迷你柴火暖爐噴吐出的白色煙霧感覺就像是雲朵，還有，不知道誰隨口說了一句：「橘子烤過後更美味。」於是我們就把橘子放在暖爐上頭，烤成令人食指大動的焦黃色，過程中充滿了小小的趣味。

　　儘管如此，這並不代表我們在年末就都會走豪華路

線。如果是去背包旅行，我們就會用自己的方式營造聖誕節的氣氛，而且作法很可愛，就是說好各自帶來不同顏色的帳篷。搭起五顏六色的帳篷後感覺會很華麗，而且到了夜晚點亮燈之後，是不是看起來就像聖誕節的燈飾呢？儘管這個點子讓人不禁覺得好笑，但我們想至少藉此營造出聖誕節的氛圍，於是帶來了顏色各不相同的帳篷。即便沒有像汽車露營時那般華麗的燈光或豐盛食物，但這足以讓我們感覺像在過聖誕節了。我們沒有帶任何暖爐，而是靠各自的暖暖包和禦寒用品將自己裹得緊緊的，大夥兒圍坐在庇護所帳篷一起過節，這就是背包客簡樸的聖誕節。之所以能笑談回憶，也要歸功於欣然帶上一個背包就上路，願意一起分享每一刻冒險的好友們。

就算無法每次同行，無法經常見面，但我們能把共同累積的回憶一點一點拿出來享用，度過極其漫長的冬夜，同時說著：「是啊，沒錯，我們曾經那樣過。」儘管不知從何時開始便不再覺得這個節日有什麼特別，但自從開始玩起大人版的扮家家酒，聖誕節就成了我們想開心變成小孩子的日子。

無論如何，今年也祝大家聖誕節快樂——

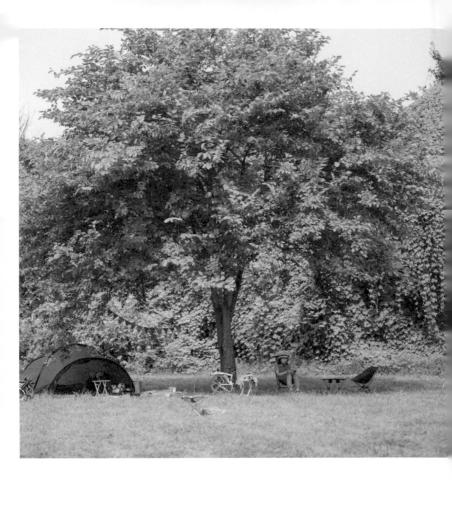

在良善的大自然身旁走走停停，

也不跟自己過不去，這樣的心境剛剛好。

依循自己
的速度

——

　　曾經為了走得更快更遠，因此踩著碎步匆匆前行。即便腳步已動得十分勤快，內心卻只想著要再加快速度，於是死盯著走在前頭的人的後腦杓，最後不小心摔了跤。內心沒來由地焦急，連周圍有什麼樣的風景也無暇看一眼，步行的過程就像一場苦行。走這麼一趟回來，別說是周圍風景了，最後只留下擔心會落後而不斷催促自己的心情，以及連著好幾日的肌肉痠痛。甚至曾經連指甲都脫落了，我卻絲毫沒有察覺，就這麼繼續走下去。我為什麼會如此急躁，非得逼迫自己不可呢？我還曾望著脫落的腳指甲，感到好虛無。

如今我明白了自己用不著急躁，因此會稍微緩下腳步。就像大家都以不同的速度前行，我們也依照自己的速度。對於從容行走的人，大自然會贈予精美小禮。相較於只顧著往前走，中途若能不時回首來時路，就能遇見那些轉瞬就可能錯失的內在風景，開始看見戰勝殘酷的季節、出落得十分美麗的不知名花瓣，以及在不起眼的角落，有堅毅萌生的綠芽等春之信使的出沒。在良善的大自然身旁走走停停，也不跟自己過不去，這樣的心境剛剛好。

　　體力不要全數耗盡，如果覺得吃力，就需要暫時放下，稍作休息。無論是登山，抑或是人生。畢竟又不是稍微休息一下就會怎麼樣，也不是走快點，前頭就有了不得的事情等著。就算沒有攻頂，就算沒有咬牙硬撐到目的地也沒關係，不是嗎？在好好照顧自己，又不會超出負荷的範圍內，我們按照自己的速度前進。

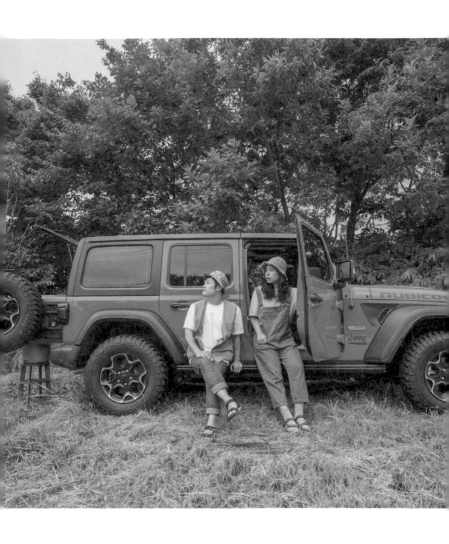

但願來年，我們的眼前
歲月依舊靜好。

今年也辛苦了

——度過歲月靜好的一年

———

　　不知道在瞎忙什麼、心情躁動的十二月,開心地與許久未見的人們見面,讓自己被眼花撩亂、嘈雜喧嘩的時光包圍,結果還沒來得及回顧過去一年,轉眼間新的一年就到來了。相較於被周圍的氣氛影響而心浮氣躁,穩住自己的重心的此時,也不再如同過往的年末過得那麼嘈雜,而是相對冷靜一些。雖然心情不容易沸騰,可是一旦沸騰,就能長時間保溫,這大概就是年歲漸長所獲得的小小禮物吧。

偶爾安靜地迎接年末似乎也不賴，於是我們二話不說就跑來露營。碰巧地面上已堆滿厚厚的雪，使得我們在都市時無法拋下的躁動之心，也輕輕地放下了。嘎吱嘎吱，在無人踩踏過的潔白雪地上，輕輕地留下了我的足跡。白雪當前，任誰都會不由自主地變成小孩子。無論是五歲時或現在，看到白雪時都會像個調皮的孩子似的玩心大起。怎樣都看不厭煩的冬季風景，還有每一次都雀躍不已的我們，對於我們依然能對微不足道的事物心動，不由得心生感謝。

　　為了今年度最後一次露營，我們一點一點地準備了簡單卻很喜歡的東西。為了喜歡火懵的我，他準備了雙手合抱的柴火，還有讓我們得以在帳篷內擁有溫暖時光的小巧暖爐。因為光是這樣，對我們來說就是冬天能享受的頂極奢侈。儘管只是坐在篝火旁，卻時時能獲得無聲的安慰。靜靜地回顧過去的一年，對於一如往常的露營行程，今天再次心存感謝。

　　──今年也辛苦了。

　　我對著一起享用熱呼呼的晚餐的他、對著我自己輕聲低喃。但願來年，我們眼前的歲月依舊靜好。

稍微放下每天都要過成嶄新的一天的想法之後，

內心這才輕盈起來。

平靜的
新年

———

　　仔細想想，每次到了新年，似乎總會懷著雄心壯志制定新年新目標。原本以為，既然多長了一歲，就應該做點了不起的事，彷彿這樣是很理所當然的。如今稍微放下執念，也放慢前行步伐的我，相較於制定遙不可及的新年目標，我選擇把每一天過得充實。因為我比任何人都了解，制定遠大計畫之後卻無法實踐時會帶來什麼樣的空虛感。即便已經歷過多次情緒的骨牌效應，但在那當下，卻仍不免腳步踉蹌。

　　如今我不再想要跨越高牆，而是努力跨越只要下定決心就能輕鬆跳躍的跨欄，度過一天又一天，同時

享受著跨越之後所帶來的微小幸福。稍微放下每天都要過成嶄新的一天的想法之後，內心這才輕盈起來。

　　與平時無異的某個冬天，那是我最愛的一月的某日，因你一如往常地待在我身旁，因此我很快就安下了心。就算不做特別的事，這樣也足夠了。不必再奢望更多，這樣的新年初露營就已經很美好。

　　但願今年也能平安健康，在大自然之中度過柔軟的日子。

冬季的山頭覆上一床潔白棉被，
我們盡情地踩著鬆鬆軟軟的白雪，
感覺身心都舒暢了起來。

冬季山頭的 溫柔撫慰

　　總會碰上那種日子，無論用任何方式都無法填補心靈，特別是彷彿整個人被捲入人聲鼎沸的年末與新年時，回過神來卻發現，彷彿眾人皆醉我獨醒。在非得隨著新年歡呼鼓譟，或者大張旗鼓地立下決心的氣氛下，頓時又產生了去年這時節的既視感，想起那些沒能遵守的約定，於是又趕緊草草提筆寫下什麼。儘管每天在日常中忙得焦頭爛額，但這時卻又會冷不防地想要問自己：「我有認真在生活嗎？」當無法克制的情感之箭射向自己時，那一刻我多希望自己不是在這裡，而是瞬間逃離到某處去。換作年輕時的我，說

不定這時就直接大哭了。稍微長大一些的現在，我選擇的不是嚎啕大哭，而是什麼也不想地，一步又一步埋頭走著。因為如今明白了，比起看見哭完後腫得像大豬頭的自己，替自己按摩走了許久而浮腫的雙腿，心頭會感到更痛快。碰到忽然想要逃到某個地方去的時候，我更喜歡選擇有上坡與下坡的山路，而不是筆直好走的路。此外，相較於其他季節，必須打起十二分的精神專注走路、滿是積雪的冬季山頭也最教我喜歡。冬季山頭覆上一床潔白棉被，我們忘情地踩著鬆鬆軟軟的白雪，感覺身心都舒暢了起來。

我們帶著冰爪、綁腿和登山杖等安全裝備前往冬季的小白山。由於到了冬天，這座山就會頭頂白雪，因而有了小白山之稱，以冬季的美麗雪花聞名。直竄腦門的冷冽空氣，讓人深刻體認到大自然的氣候要比都市的冬天更為殘酷。置身於一月嚴冬的山中，人只能提起十二分的精神，沒有空暇去想別的事。每跨出一步，寒氣就會迎面襲來，我們以層層衣物牢實裹好身體，開始登上冬季的小白山。但或許因為是陡坡的緣故，套在身上的衣服很快就熱烘烘的，汗水沿著背脊流下，緊緊貼著毛帽的額頭也開始凝結出一顆顆汗珠。可能是整個冬天下

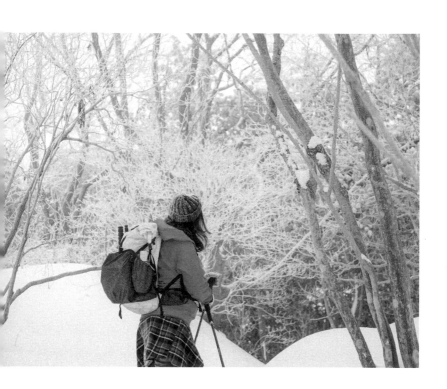

來體力也衰退了，步伐越走越慢，但我們決定不倉促趕路。我們一前一後地走著，見到有人想更快上山，就靠到一旁讓對方先行通過，接著繼續以我的速度一步步往上爬。幸好這趟山行之旅沒有誰的催促，我們以自己的速度去走就行了，要是覺得累了，就停下腳步稍作休息。

　　不知道走了多久，在鞋印雜沓交錯的山中，我們很快就感到飢餓了。明明是在家時不常吃的水煮蛋，在這

裡卻帶有香甜的滋味，裝在保溫瓶帶來的熱咖啡，把溫暖傳到了手指尖與腳趾頭。一個飯糰、一顆水煮蛋和一杯咖啡，原來是這麼美味的啊？享用簡單的一餐和冒出熱氣的咖啡之後，雙頰就像小孩子似的泛起紅暈，在一旁的山友會阿姨瞥了一眼我們簡單的飯桌，接著遞了兩塊巧克力給我們。在都市時，親切感是很令人陌生的，但大自然卻讓人爽快地敞開了心房，而且我在那個時間點也正好需要點甜的。我們友好地將一顆小小的巧克力放入口中，嘴角也不自覺地漾開微笑。啊，幸福不過這是這樣嘛。

居高臨下，世間的一切都顯得微不足道。原來過去自己都在留戀一些微不足道的事物啊。登高望遠，心也變得如山一般深邃袤廣。拋下非得攻頂的野心，來趟睽違許久的山行，就連原本沉重的步伐也越走越輕盈。凶猛的寒風劃過臉頰，髮絲也凍成了一束束，彷彿稍微一碰就會碎裂似的，但即便是這樣，我們仍開心地綻放笑容。雪花勤奮地灑滿整座冬季山頭，迸發的綠葉展現不畏白雪嚴寒的生命力，在大自然中，即便是小小的野花也有它的故事，有值得效法之處。我決定在這放下一切，包括在都市時的煩惱、沉重的情感，全數都放下。

　　說來也奇怪，每回下山路總走得更快，一下子就抵達山腳下了。下坡路的輕盈，說不定是因為在山上把煩惱放下後，減輕了重量所致。

　　讓人更幸福一些的方法，就在冬季的山頭上。

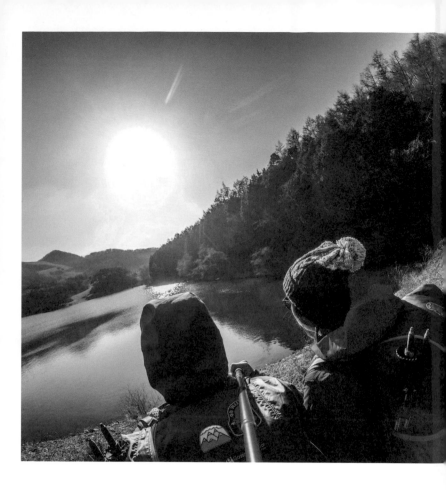

分享同一件事，超越了單純的興趣，
甚至會對彼此的價值觀和人生方向造成影響。

擁有共同愛好
的伴侶

——

　　當夫妻倆擁有共同的愛好，時間久了，生活品味或個性也會逐漸相似。兩人能分享的話題增加，對彼此的理解和體恤的幅度也慢慢變廣。分享同一件事，超越了單純的興趣，甚至會對彼此的價值觀和人生方向造成影響。

　　我們共同的愛好，像是露營、健行等，都是在大自然中步行、搭起房子、感受清風並持續與大自然對話的活動。不是獨自一人，而是夫妻倆一起經歷過程，成了兩顆心更靠近彼此的契機。儘管每天都會見

到面，但在這段時間，我們很自然地吐露平時沒談過的話題，也讓我們更加理解彼此。一同在日常與旅行中經歷大大小小的冒險，能感覺到對彼此的信賴與日俱增。透過這樣的活動，竟連兩人的人生方向也在無形中逐漸變得相似，不禁令人感到神奇與欣慰。因為身旁時時有個擁有相同夢想、走在同條路上的可靠夥伴，著實是件值得開心的事。

雖然擁有相同愛好，卻以各自不同的方式和目光觀看，又帶來了另一種樂趣。先生以影像、太太則以文字為自然留下記錄，即便駐足欣賞同一片風景，但分享彼此稍有變化的視角時，我們也會很自然地產生要尊重對方的念頭。

尊重彼此的時間與觀點，同行卻又保有各自的樂趣。既不是單方面配合其中一人的喜好，也不是義務性地共同參與，而是站在同等的立場上享受樂趣，這樣的愛好，也因此更讓人享受。感覺自己變得寬容，理解範圍逐漸拓寬，能夠站在對方的立場上去想，也理解了原本無法理解的事。在身處相同的位置一同學習、了解的過程中，經常會形成奇妙的革命情感。只要有個能在途

中互相勉勵的共同愛好，名為人生的漫長旅途，似乎也不會感到無聊了。因為夫妻是一種深情厚誼的關係，時而像戀人，時而又像多年好友，既能互相依靠，也能並肩同行。

在都市時以為沒什麼用處的東西，
到了露營時，經常搖身變成了得力助手。

工具的
用途

───

我們的生活周遭圍繞著許多物品，因此並不奢望一樣物品會有一種以上的功能，反而有許多物品的功能都是重複的。書桌上的物品就是這樣。環視一圈，上面插滿了形形色色的筆、便條紙、書籤、手冊，工具還真是不少。廚房也一樣，這是什麼時候用的，而那又是什麼時候用的，各式各樣的刀類和碗盤都有。相較於每天拿來使用的工具，有更多是被收放在櫥櫃裡。

至於露營呢？就算是攜帶眾多行李的汽車露營好了，比起家裡，終究還是覺得少了什麼。尤其可能因為我們是從背包旅行開始的，所以並不是會帶很多行

李的類型。去背包旅行時，我們經常會把一項工具當成多功能來使用，所以也越來越不愛攜帶只有單一功能的物品。唯有超越本來的功能，能當成好幾樣東西來使用的物品，我們才會帶上。好比說露營杯主要是當成小碟子使用，但它既可以當杯子使用，也可以直接放在旅行用瓦斯爐上加熱。露營杯兼具小碟子、杯子與鍋具三種功能，光是帶上一個，就能減少許多行李。背包旅行等於是與重量的拉鋸戰，因此我們偏好以最小的體積與最

輕的重量達到最大效果的工具。這已經養成了習慣，所以現在我們也會使用能摺疊成小尺寸、收納方便的裝備，也盡可能帶最少的東西。當然了，碰到無法減少的行李就沒辦法了，所以只在條件允許的情況下攜帶。儘管會想著帶去的每件行李都不要隨便使用，可是總會出現一兩樣覺得「早知道就不帶了」的物品，發生必須在當地採購的情況。與其說那些物品是不可或缺的必需品，更貼切的說法是帶了覺得有點多餘，但少帶又會感到可惜的東西。說來也真神奇，在都市時以為沒什麼用處的東西，到了露營時，經常搖身變成了得力助手。因為對於「有用」的定義，在資源俯拾即是的都市與資源有限的自然露營常常是不同的。身處大自然時，需要的東西不是靠買來的，而是必須善用現有的物品，或者必須親自打造出來。當然了，也包括為既有物品賦予全新意義或角色。

露營時，沒有任何物品是沒用處的。就算少了這個、沒了那個，又或者帶得不夠充分，我們仍會想辦法精打細算，把有限的物品做最大的利用，盡量不去依賴太多物品。在都市時不曾思考過物品的價值與用處，來到露營時，卻有了全新的思考機會。

環保露營，是離去之人與即將到來之人之間的連結，

儘管無形，卻很緊密，

同時也是彼此共同守護大自然的無言承諾。

走過，卻不留痕跡的
環保露營

———

　　露營時最讓需要花心思的其中一件事，即為「走過卻不留痕跡的環保露營」。環保露營指的是把露營的場地整理乾淨，彷彿不曾造訪一般，以及將垃圾帶走等，都是我們露營時隨手就能做到的事。我們總會隨身攜帶垃圾袋，也只丟剛好能裝下的垃圾，盡量把它們都帶回來。我們能夠承受的垃圾量，差不多是能綁在背包上的程度。如果是背包旅行，垃圾袋多半不會裝滿，但如果是汽車露營或戶外車泊時，則可能裝滿或再多出一些。碰到這種時候，我們會把體積最大的垃圾使勁壓扁，一開始也會盡量不帶占許多體積的

243

物品。尤其我們會盡量不留下廚餘，把湯汁全部喝完，或者裝進小寶特瓶後再帶回來丟掉，而食材也會在收拾行李時就精準算好再裝入。如此一來，不僅能減少垃圾，也能簡化行李。

環保露營並不難，只要將露營的空間恢復成剛來的時候一樣，把自己製造的垃圾帶走即可。換句話說，就是對大自然遵守最低限度的禮儀。這也是離去之人與即將到來之人之間的連結，儘管無形，卻很緊密，同時也是彼此共同守護大自然的無言承諾。為了能長久與大自然共存，但願我們人類能遵守小小的約定，落實環保露營的露營文化也能逐步扎根。

偶而，每個人都需要

不斷清空再注滿的孤獨時光，

因為唯有在獨處時，

有些拼圖片才能找到該有的位置。

冬天，
依然在我們身旁

――――

　　雖然我很喜愛冬天，卻覺得今年春天的腳步來得格外緩慢。如今酷寒彷彿已如同冬季的本色般自然，我們沒有說「因為很冷，所以就待在家吧」，而是說「穿暖一點再出去吧」，把自己當成千層派般穿上好幾層衣服。這樣的我們，也如冬季的自然風景般習以為常。我們也逐一帶上了能夠陪伴我們度過漫長冬夜的好夥伴，像是印有密密麻麻的文字，在都市時總是讀到一半就放棄的書，以及能在我們的小巧暖爐上烤來吃的地瓜與咖啡。是啊，有這些就夠了。

　　迎接伴隨零下酷寒的冬季冒險，為了以防萬一，

我們多穿上了幾件衣服，內心感到十分踏實。多虧了它們，就算在雪地上滾來滾去也用不著擔心。

在都市早就融化的積雪，在此處依然隨處可見。儘管今年冬天下了好多雪，但每次看到時仍興奮不已。特別是在無人踩過的潔白雪原上踩下第一步的嘎吱聲，無論何時聽到都覺得清涼無比。

我們同心協力搭建今天的房子，也為各自的時光做好了準備。我好整以暇地坐在椅子上閱讀，而他則是以底片相機記錄下我們的風景。在一同前來的露營中擁有

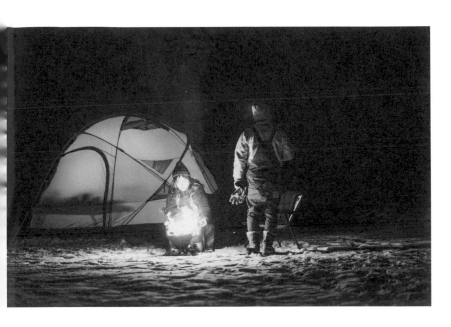

各自的時光，總是如此珍貴。在這段溫柔時光，我們各
自做著喜歡的事，既是共處，同時亦是獨處。偶而，每
個人都需要不斷清空再注滿的孤獨時光，因為唯有在獨
處時，有些拼圖碎片才能找到該有的位置。在偶爾探出
頭來，接著又消失的陽光之中，春之氣息隱隱約約地拂
過，讓人不禁想，在冬天的猛烈攻擊下，春天真的會到
來嗎？也因此，午後見到許久未露臉的陽光時，真恨不
得伸手立即抓住。

　　我們深愛的露營之夜，沾上些許雪霜的柴火倒是燒　　　249

得熾熱，在都市中累積的各種大大小小的雜念，也漸次模糊，最後被抹去了。即使雜念會再次層層堆疊也無妨，至少在這一刻，它們都在火爐中燃燒殆盡了。偶然抬頭仰望夜空，瞥見滿天星斗格外閃亮，不禁慶幸自己來到了外頭，才能見到這片風景。

今天無疑是今年冬季的露營日之中最冷的，但說來也奇妙，內心卻只感到暢快無比。幸虧我們穿上了比平時更多層的衣物，才能少受點風寒，也因為沒有起風，即便天氣寒冷，依然能在外頭享受很長的火惜時光。不經意抬頭時，一眼就看見夜空中格外閃亮的星星，而總是讀到一半就停下的書，也終於翻至最後一頁，所以心頭感到很舒暢。多虧了意想不到的滿滿積雪，才能享受這充滿浪漫情懷的露營。內在的清新舒爽，是由這一切微小的幸福碎片所聚集起來的。

冬天尚未離去的某一天，幸好今天也走出了門外。

何處都可以是
我的家

.......

　　我們每個週末都會在新的地方搭建房子，打點生活。無論何處都可以是我家，在眼前開展的大自然，我們也當成自家庭園般徜徉其中。無論是下雨、下雪，抑或是艷陽高照的夏天，碰上任何天氣，只要待在帳篷底下就很踏實安心。一層薄薄的帳篷布，猶如大自然與我們之間的堅實屋頂，時而成了我們溫馨的小閣樓。即便只帶上最少的行李，我們也感到非常幸福，甚至產生了

只要靠少少的東西也能活下去的自信，而回到家時，我
們總會萌生感謝之情。無論碰上任何天氣都不會倒塌、
有著堅固天花板的家猶如巨大的庇護所，裡頭不僅有乾
淨的洗手間，水和電力更是想用多少就有多少，還能有
比這更美好的嗎？因此，坪數不大的房子也讓人心存感
謝，回程的路上我們總感到既幸福又興奮。在便利的日
常生活與單純的露營生活之間來回，我們開始留意到圍

繞在身旁的微小事物，感恩之情也油然而生。因為正是這些微小的事物集合起來，創造了我們的世界。

　　有時太過便利的東西會使我們產生惰性。只要稍微勤快一點，我就能做更多的事，再說了，與其只尋求新穎便利的東西，在生活中不斷鑽研不也很好嗎？比方說，不求在人生的道路上快速奔馳，而是緩慢地朝著自己想要的方向、朝著心之所向前進，與自己深入對話，並將時間拿來感受圍繞我們身旁的大自然。

　　如同露營改變了我們的生活，但願它也能自然地融入某個人的生活，為其帶來喜悅。

國家圖書館出版品預行編目 (CIP) 資料

露營的撫慰 / 生活冒險家作；簡郁璇譯.
-- 初版 . -- 臺北市 : 遠流出版事業股份有限公司 , 2022.11
　面；　公分
ISBN 978-957-32-9842-7(平裝)

1.CST: 露營

992.78　　　　　　　　　　　　　　　　　　　　　111016394

露營的撫慰

極簡露營・背包旅行・戶外車泊，心向山林慢生活

作　　　者　生活冒險家
譯　　　者　簡郁璇
責 任 編 輯　蔡亞霖
封 面 設 計　Dinner Illustration
內 文 編 排　菩薩蠻電腦科技有限公司

發 行 人　王榮文

出 版 發 行　遠流出版事業股份有限公司
　　　　　　104 臺北市中山區中山北路一段 11 號 13 樓
　　　　　　電話（02）2571-0297
　　　　　　傳真（02）2571-0197
　　　　　　郵撥 0189456-1

著作權顧問　蕭雄淋律師

定　　　價　新台幣 420 元
初 版 一 刷　2022 年 12 月 1 日

遠流博識網　http://www.ylib.com　E-mail: ylib@ylib.com

캠핑 하루

Copyright ⓒ 2021, Suhyun Lee
All rights reserved. First published in Korean by Sorosoro
Complex Chinese translation copyright ⓒ Yuan-Liou Publishing Co Ltd, 2022
Published by arrangement with Sorosoro
through Arui SHIN Agency & LEE's Literary Agency